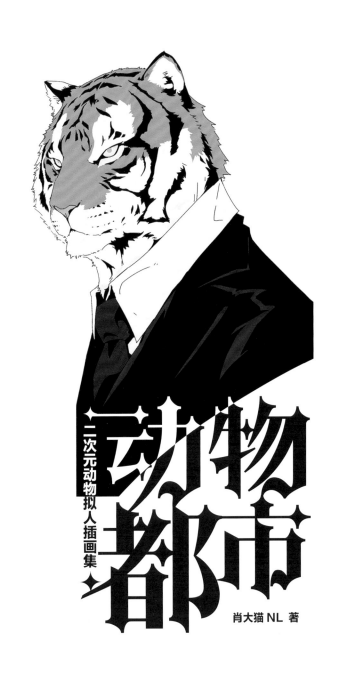

二次元动物拟人插画集

动物都市

肖大猫NL 著

人民邮电出版社
北京

前言

大家好！
我是插画师肖大猫 NL，
感谢大家喜欢我的作品！

也感谢这个蓝色星球上孕育的这么多神奇的物
种（也包括我们人类），让我能够创作出如此
野性、自然、奇妙的作品。

我生活在美丽的小兴安岭，在爷爷家的后山上
长大。
在那片森林里，
看到过狍子在雪中奔跑，
看到过萤火虫在田间闪过，
看到过漫天触手可得的繁星，
还看到过一只与我四目相对的狐狸。

我用我擅长的方式将我所看到的表达出来，
我相信这些动物们都有灵性，有着它们自己的
生活、家庭、社交圈……
也许，在另外一个世界，它们和人类一样穿着
衣服，喝着咖啡，讲述着它们自己的故事。

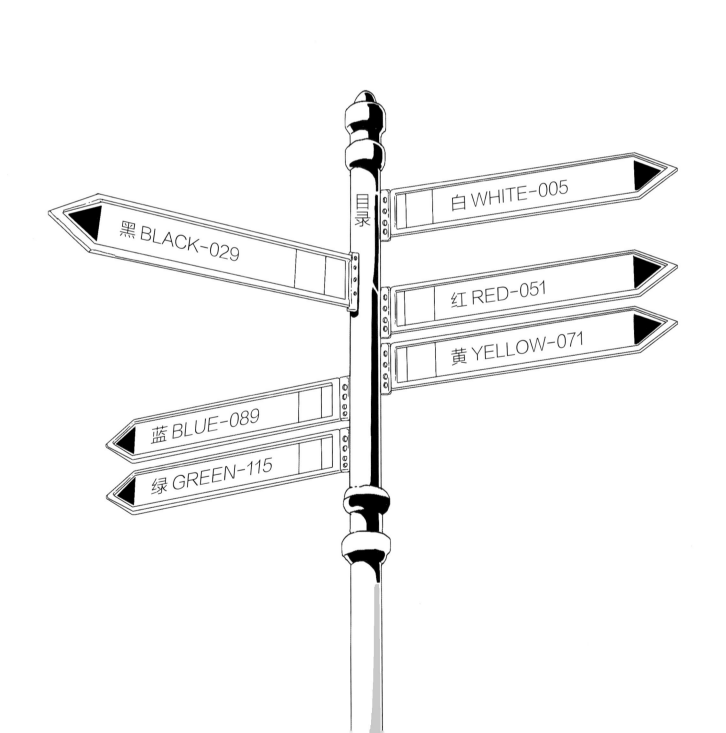

目录

白WHITE-005

黑BLACK-029

红RED-051

黄YELLOW-071

蓝BLUE-089

绿GREEN-115

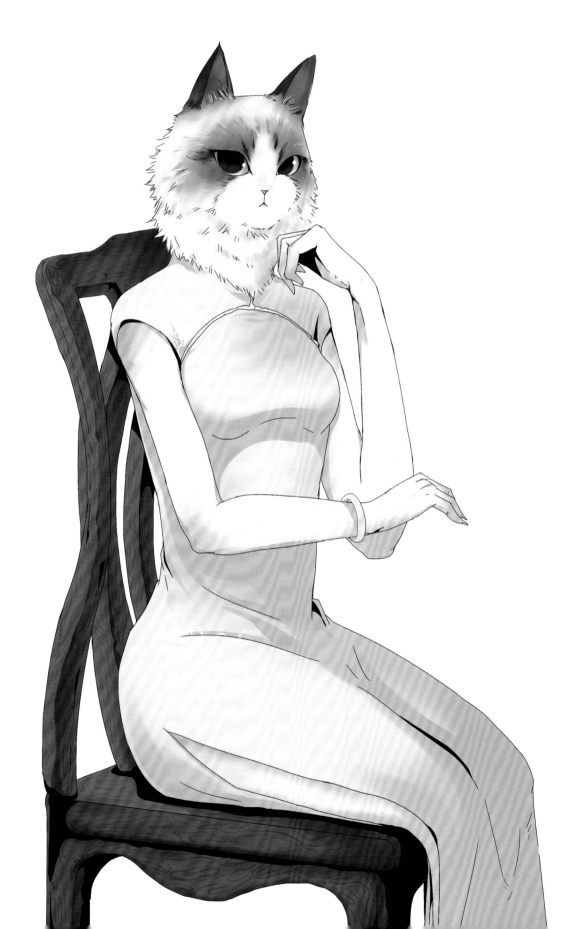

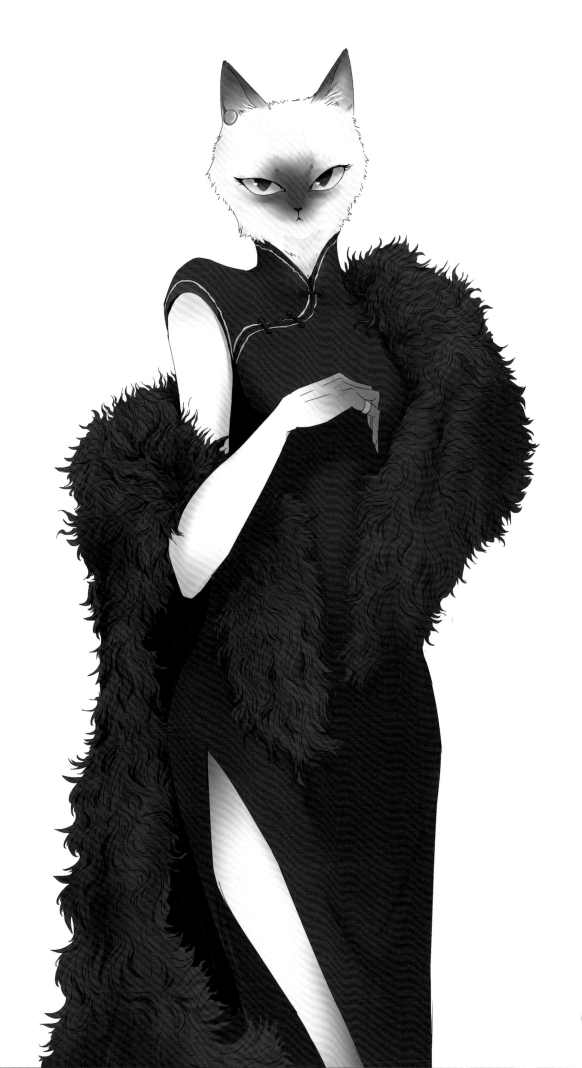

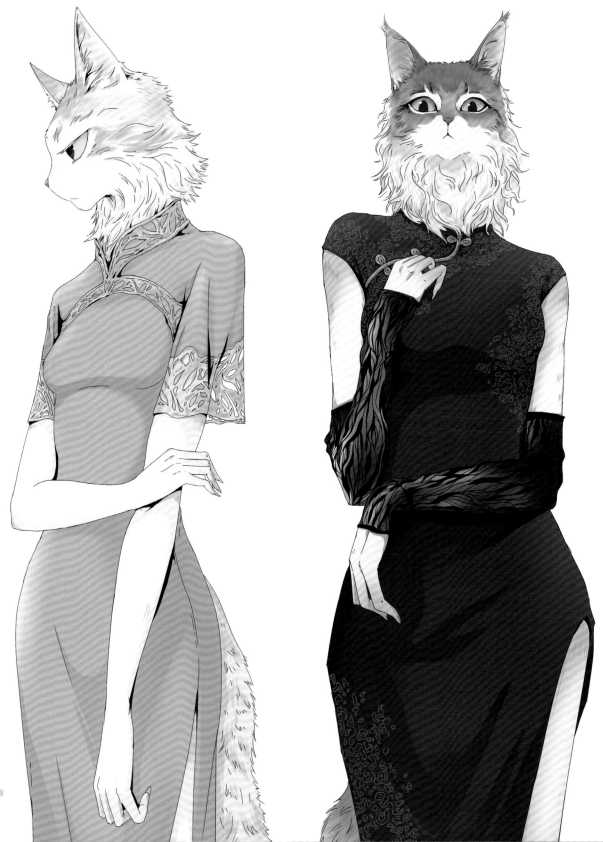

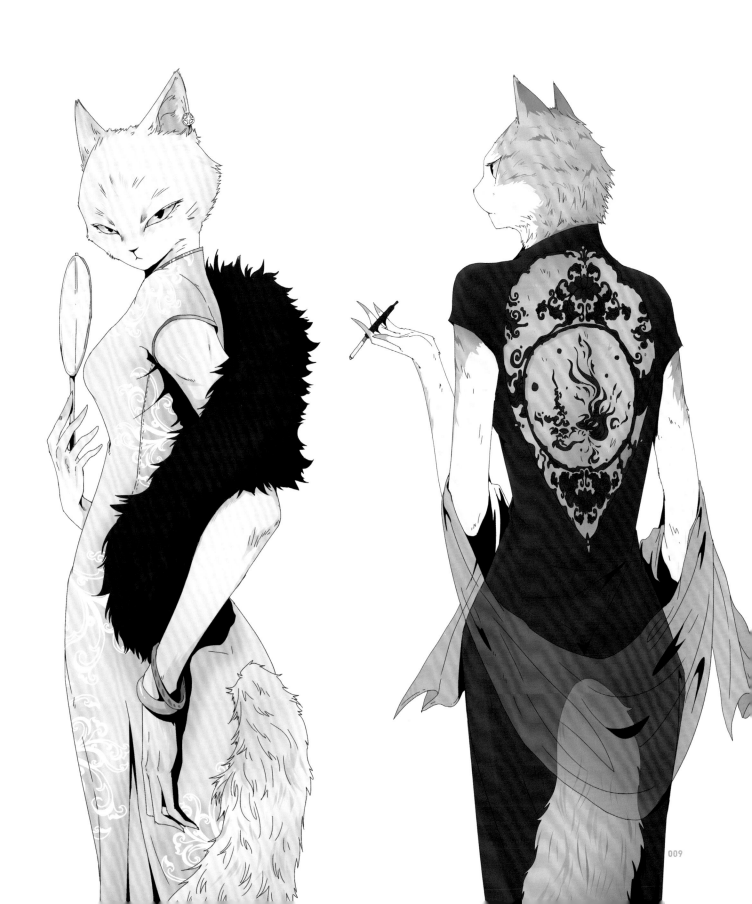

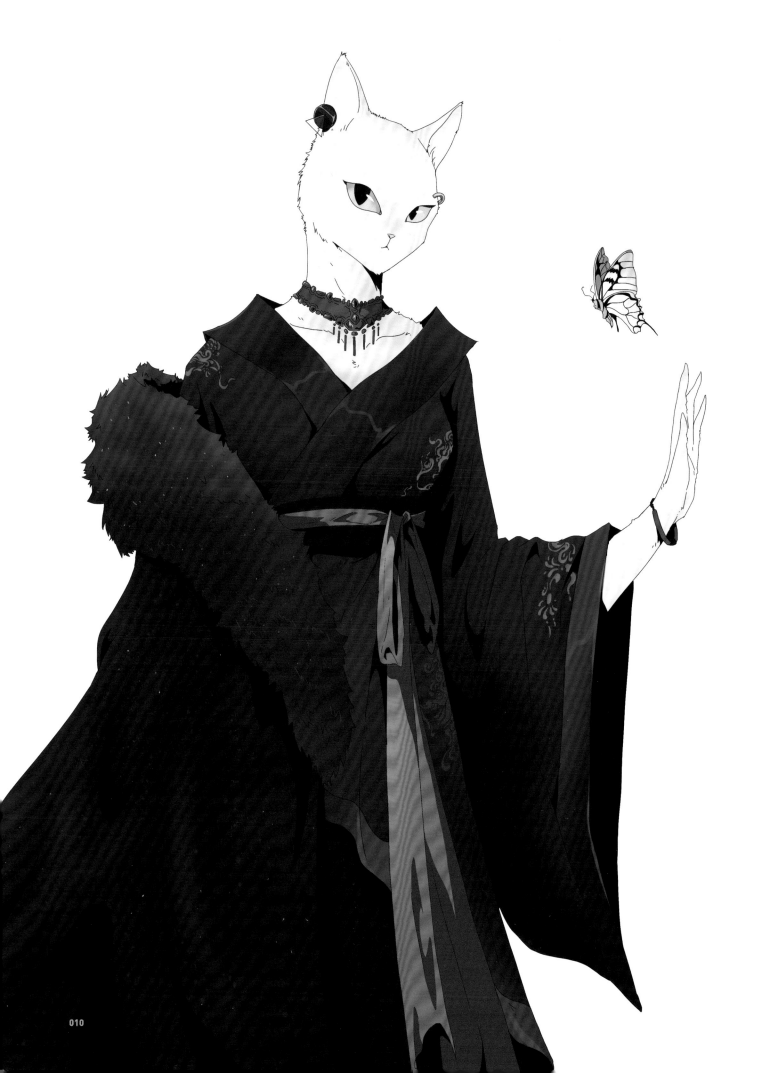

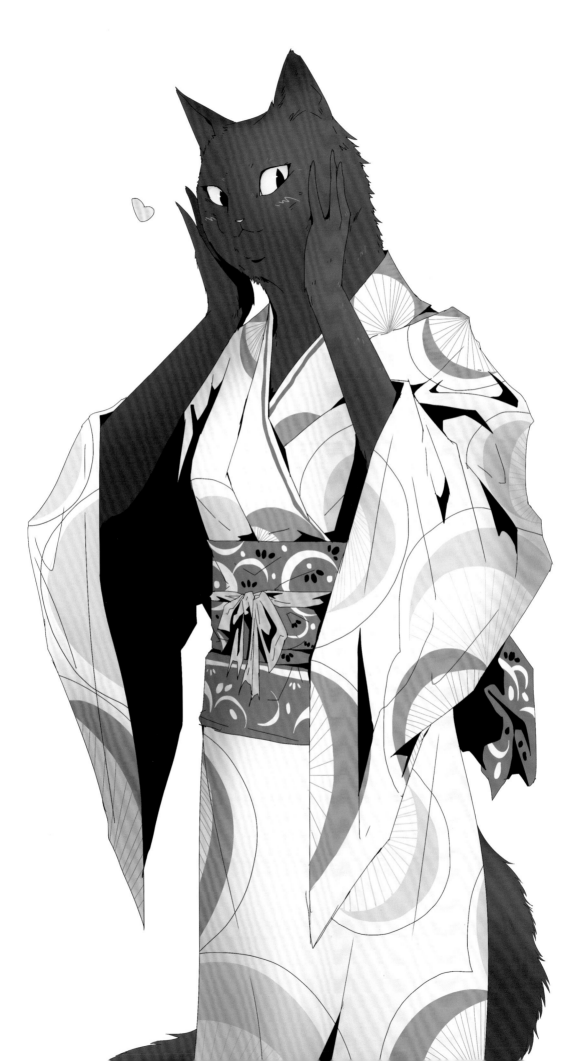

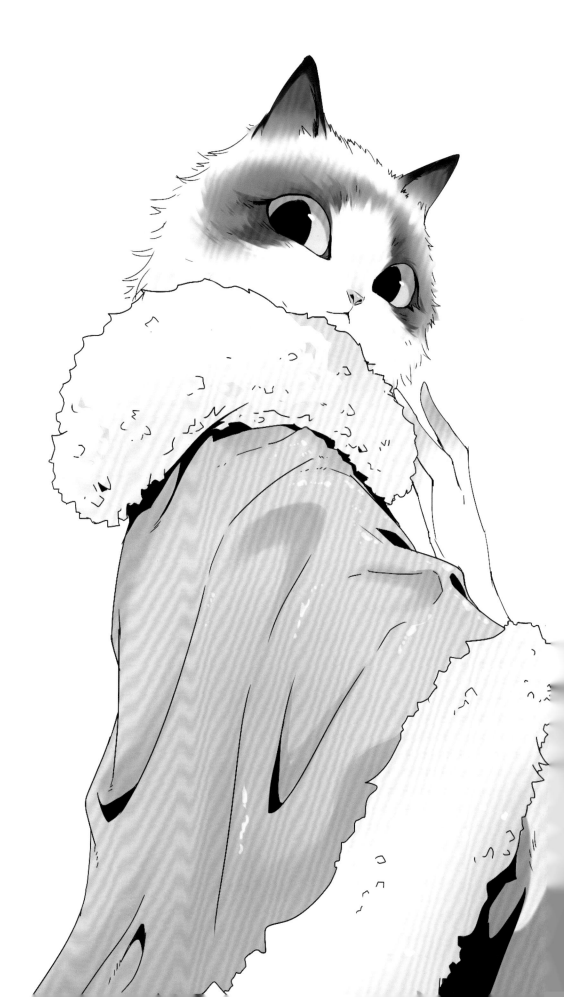

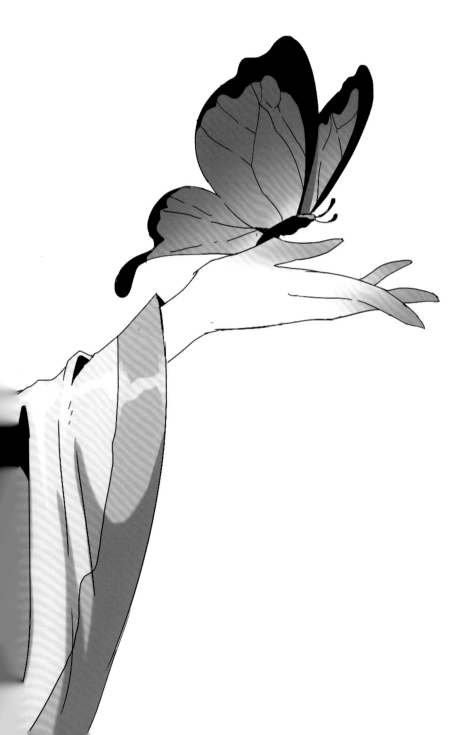

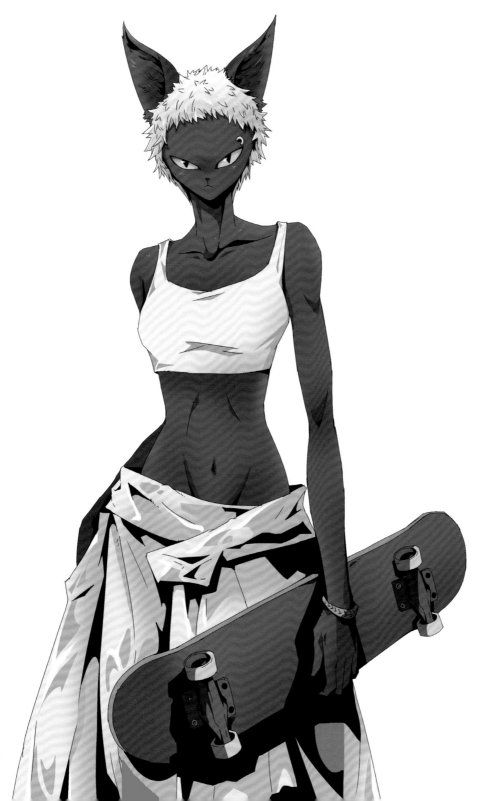

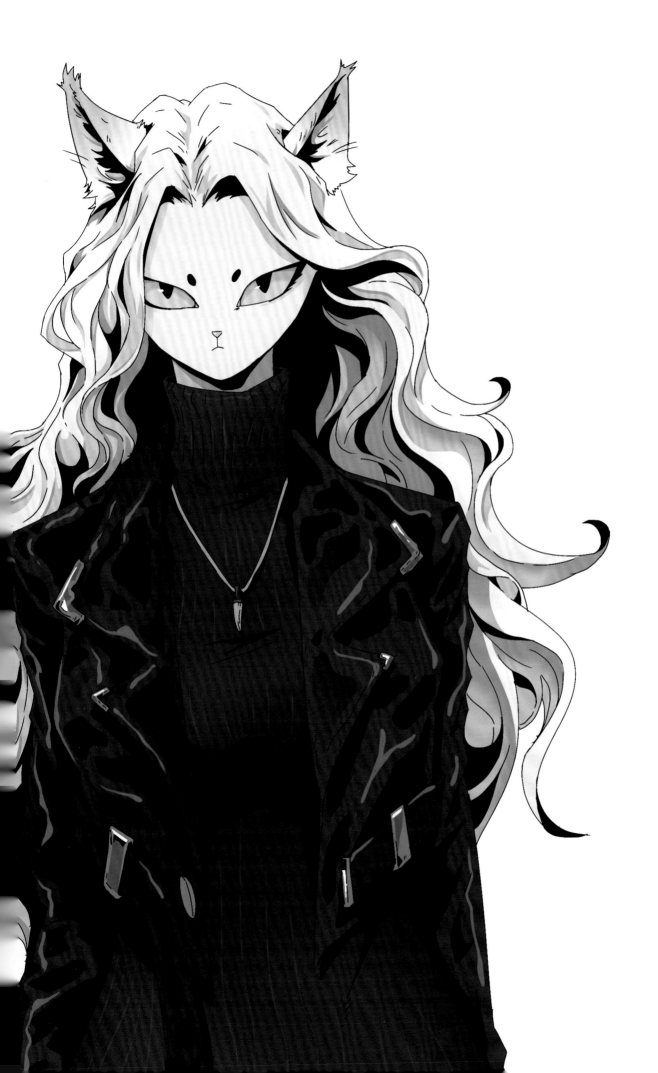

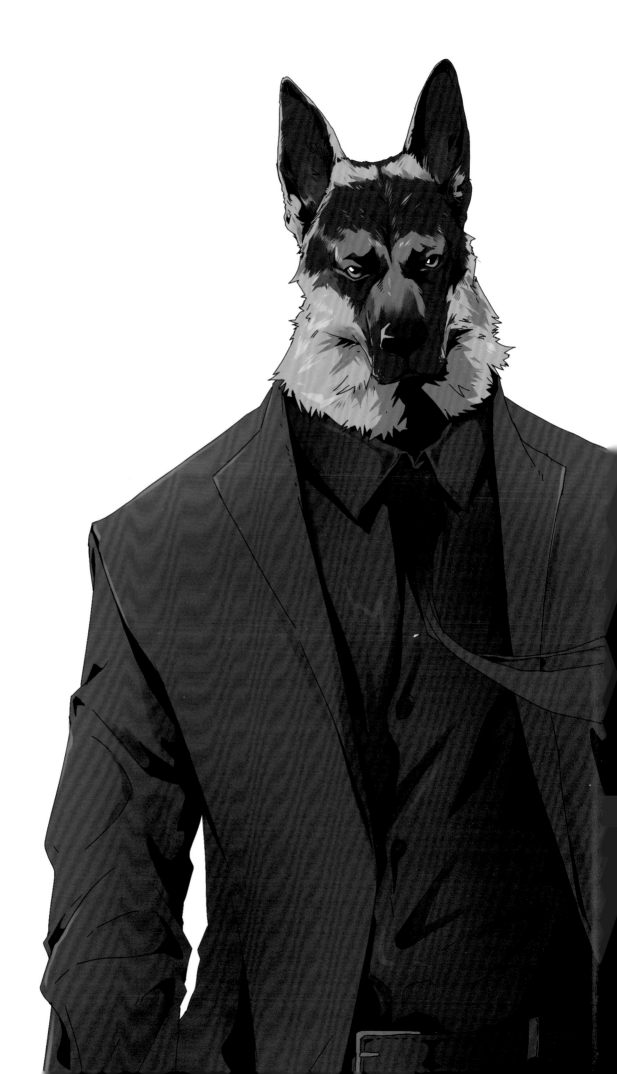

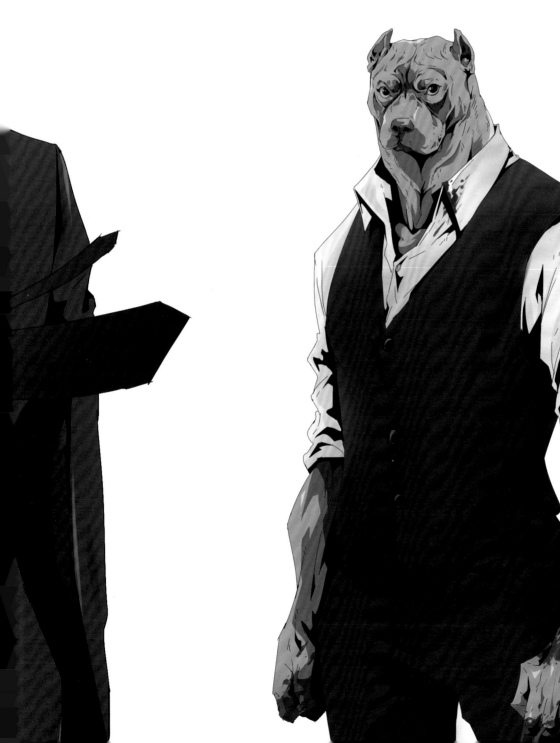
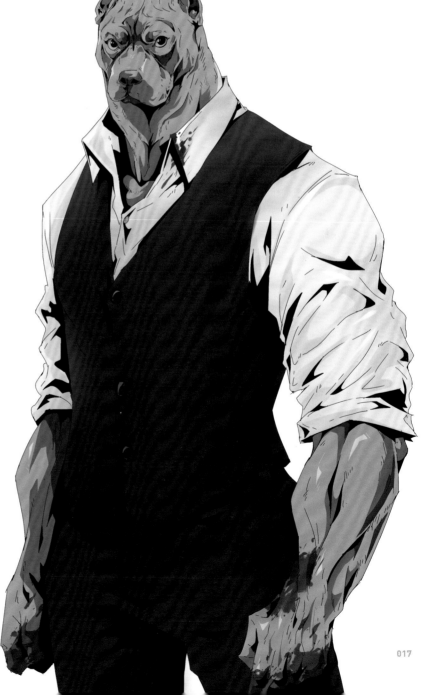

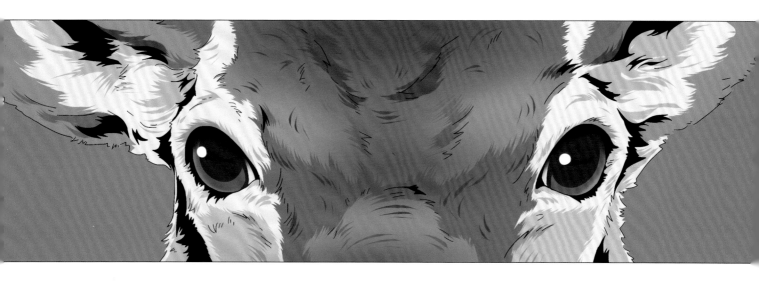

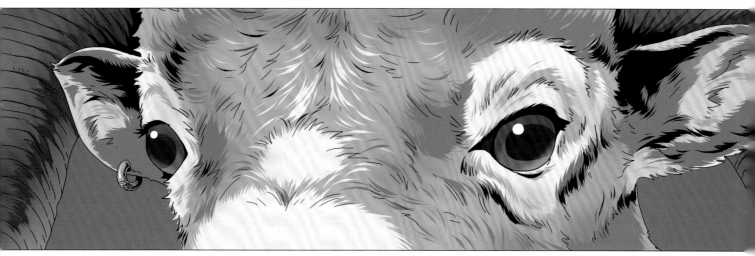

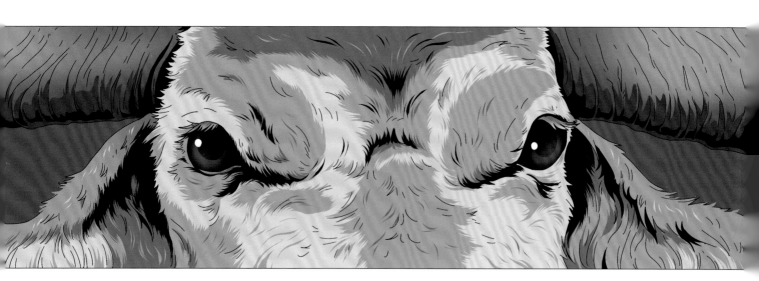

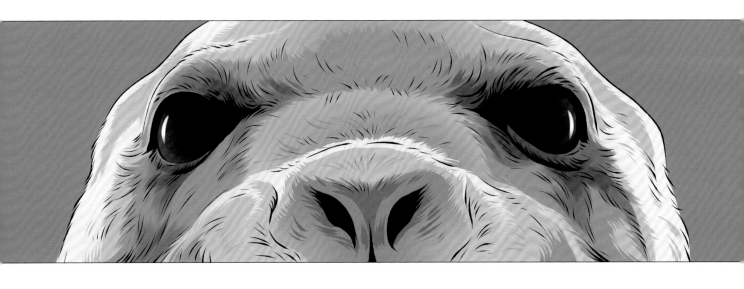

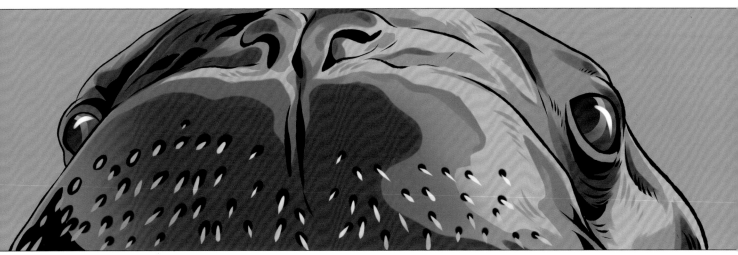

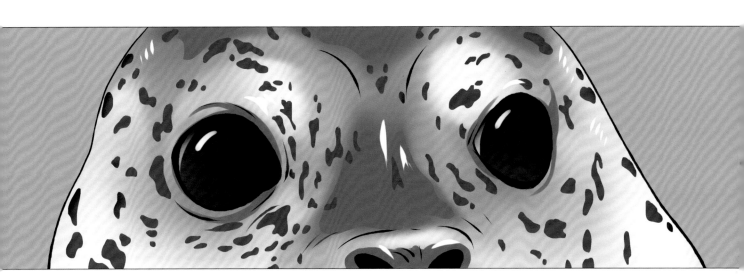

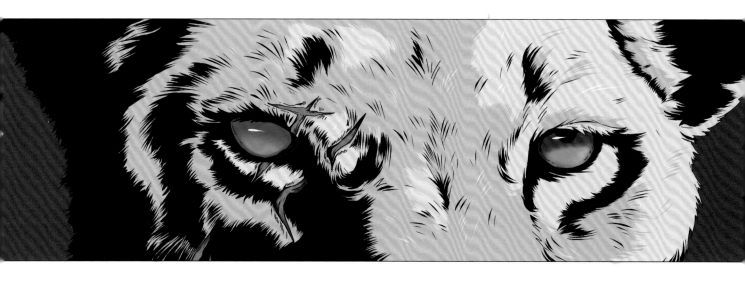
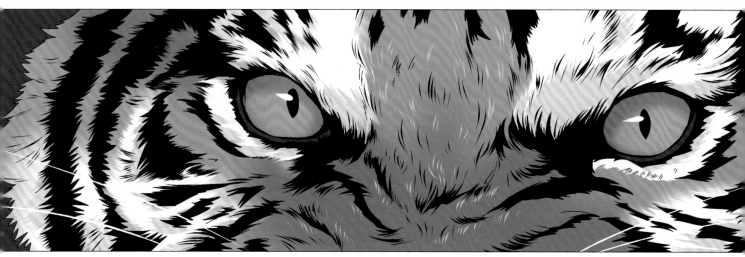
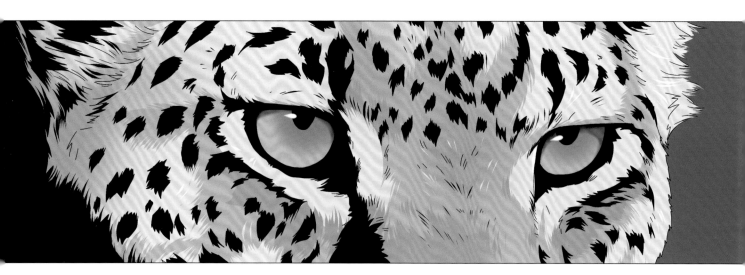

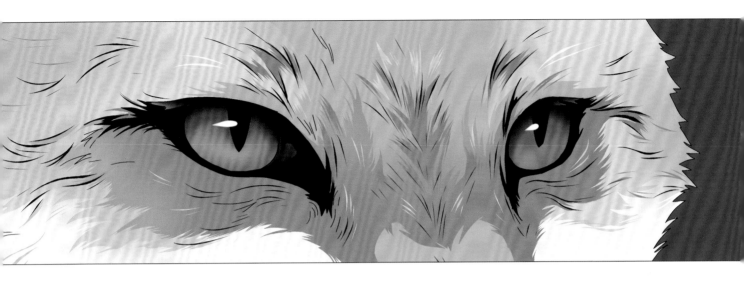
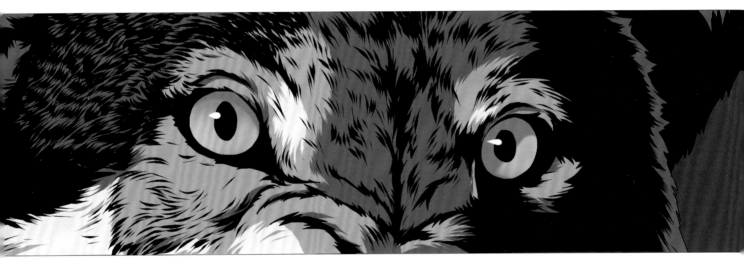
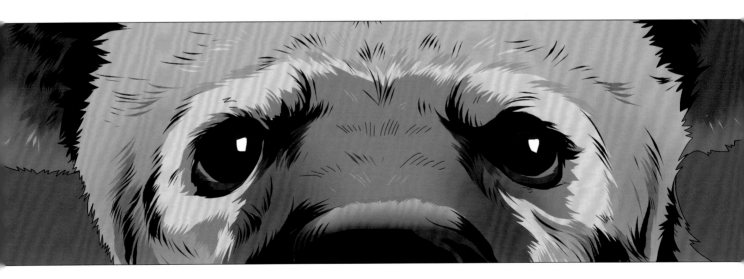

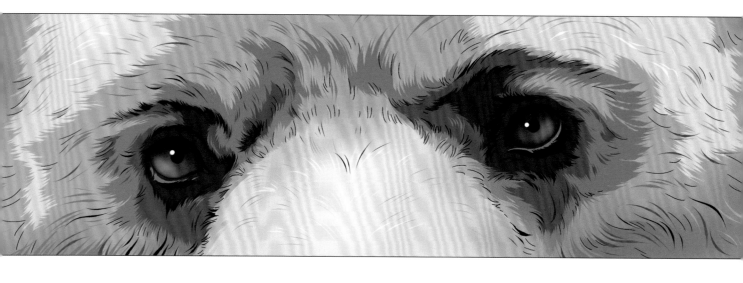
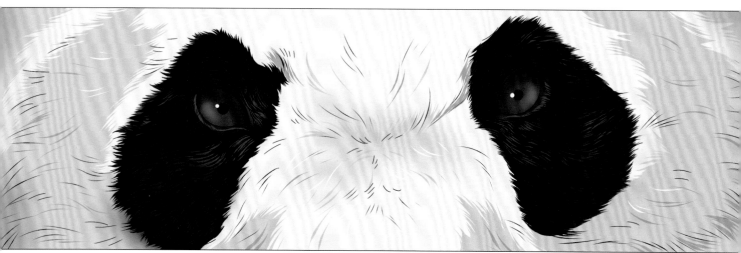
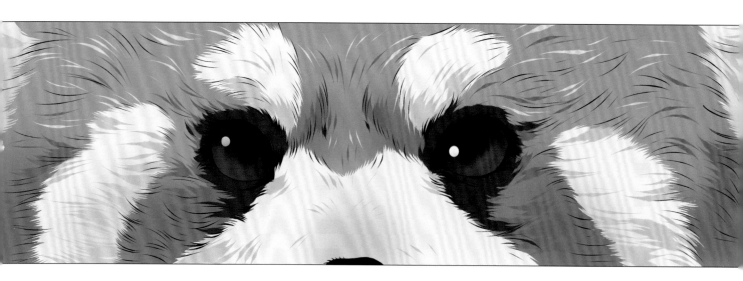

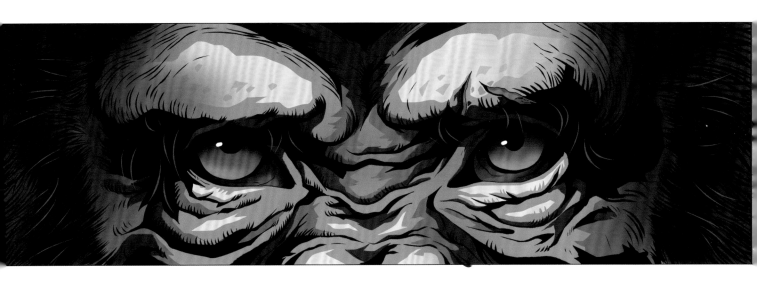

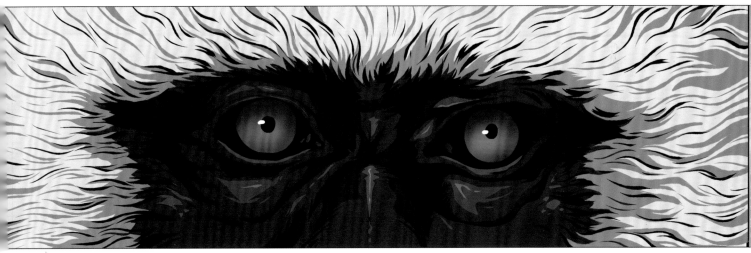

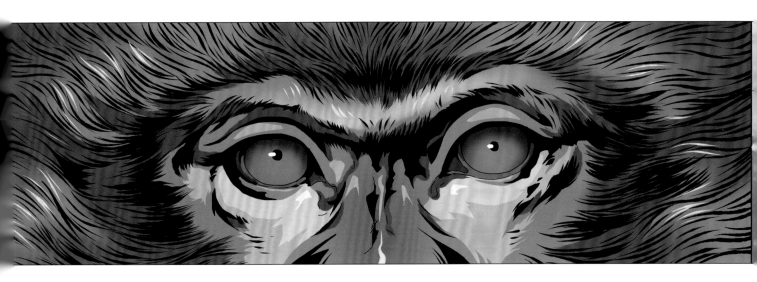

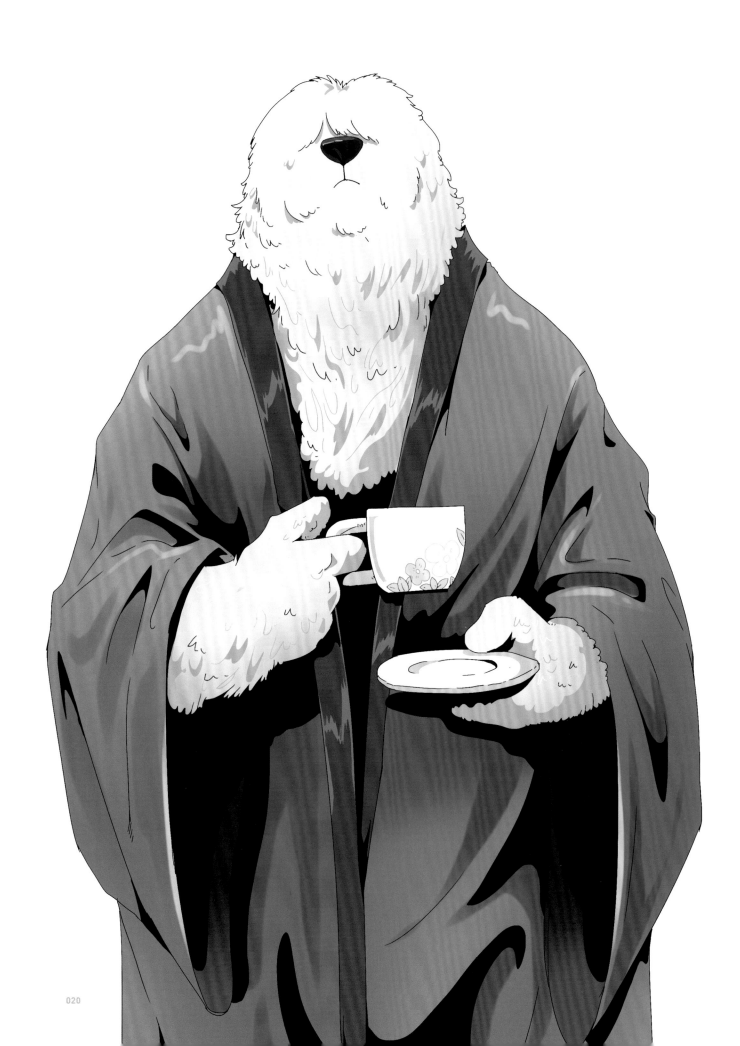

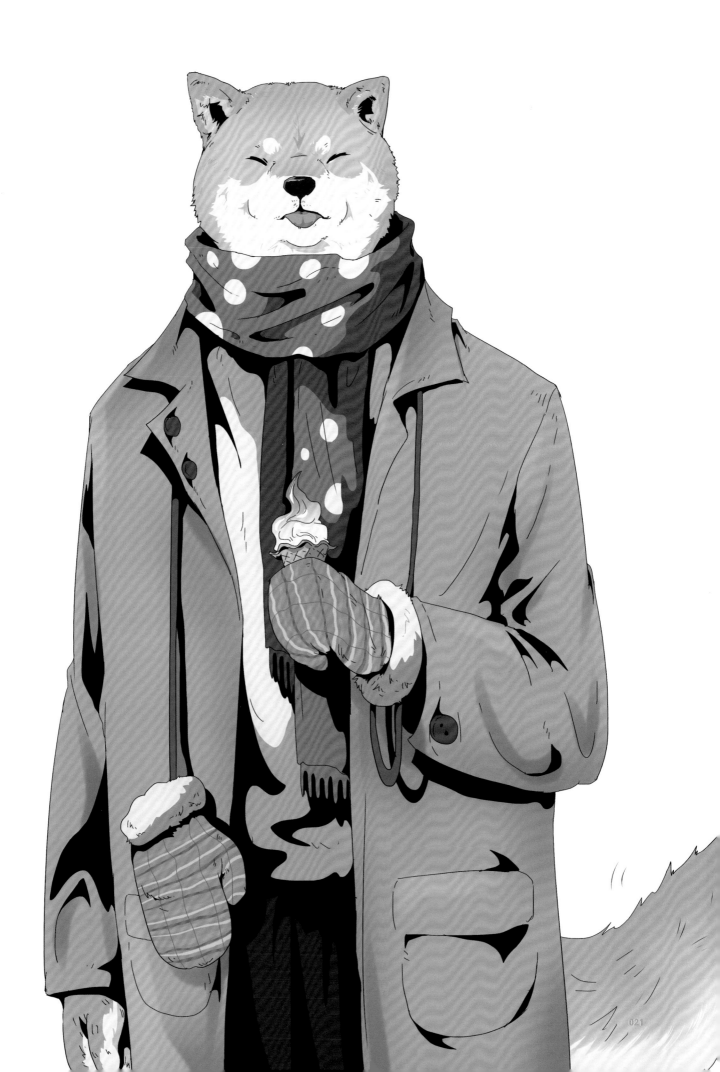

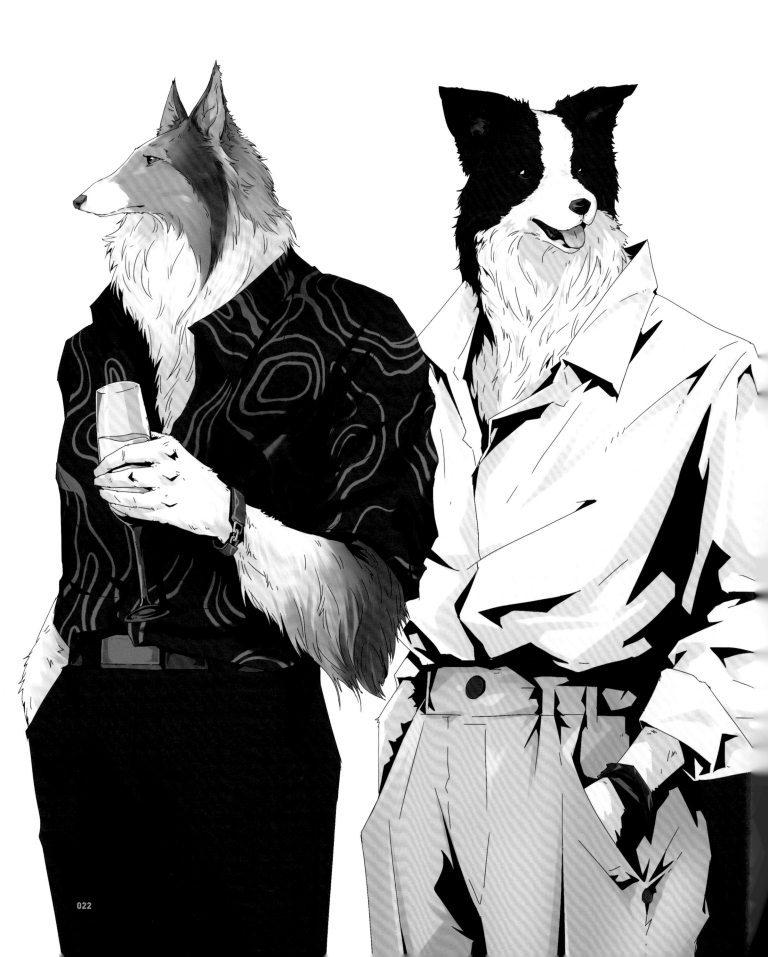

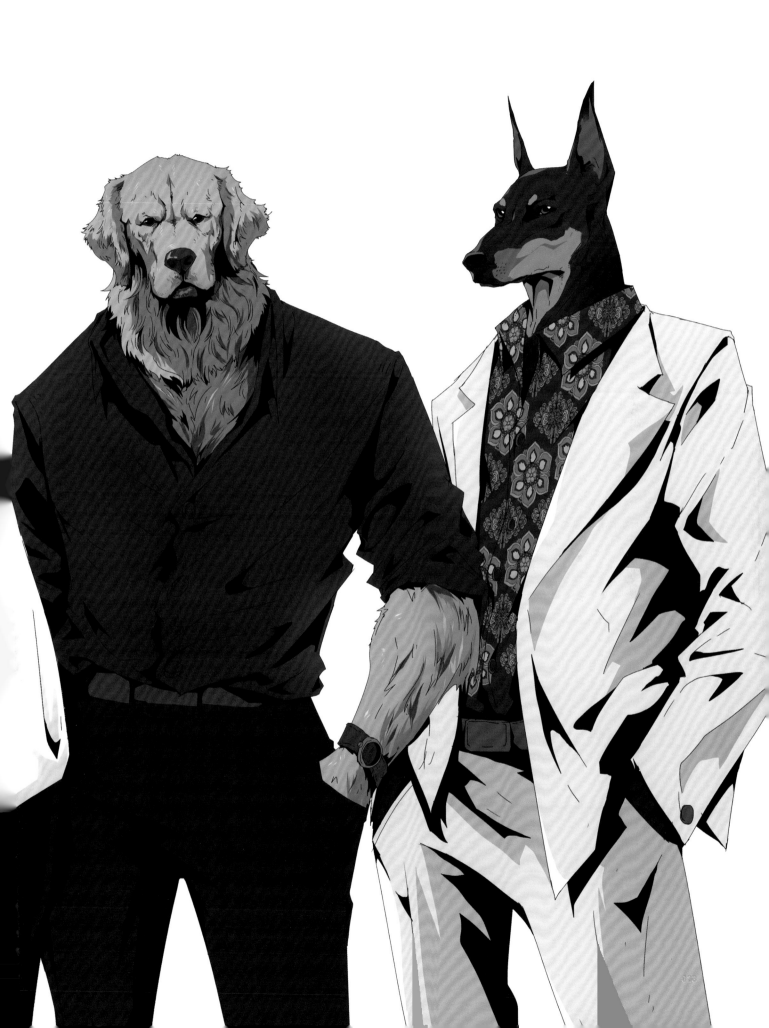

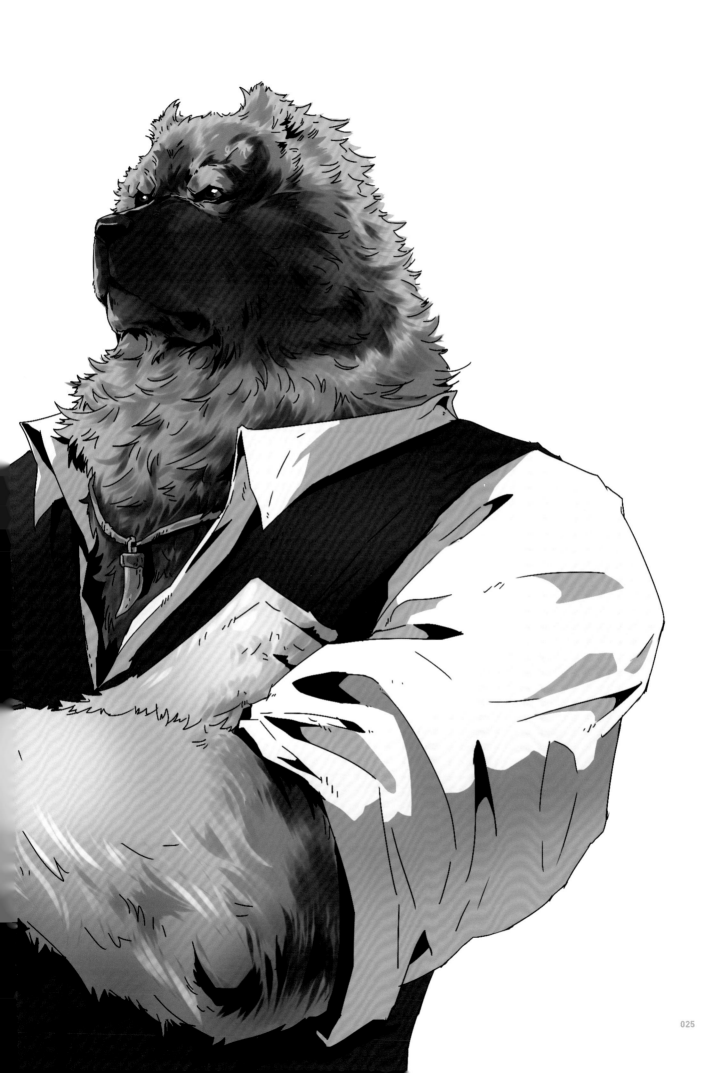

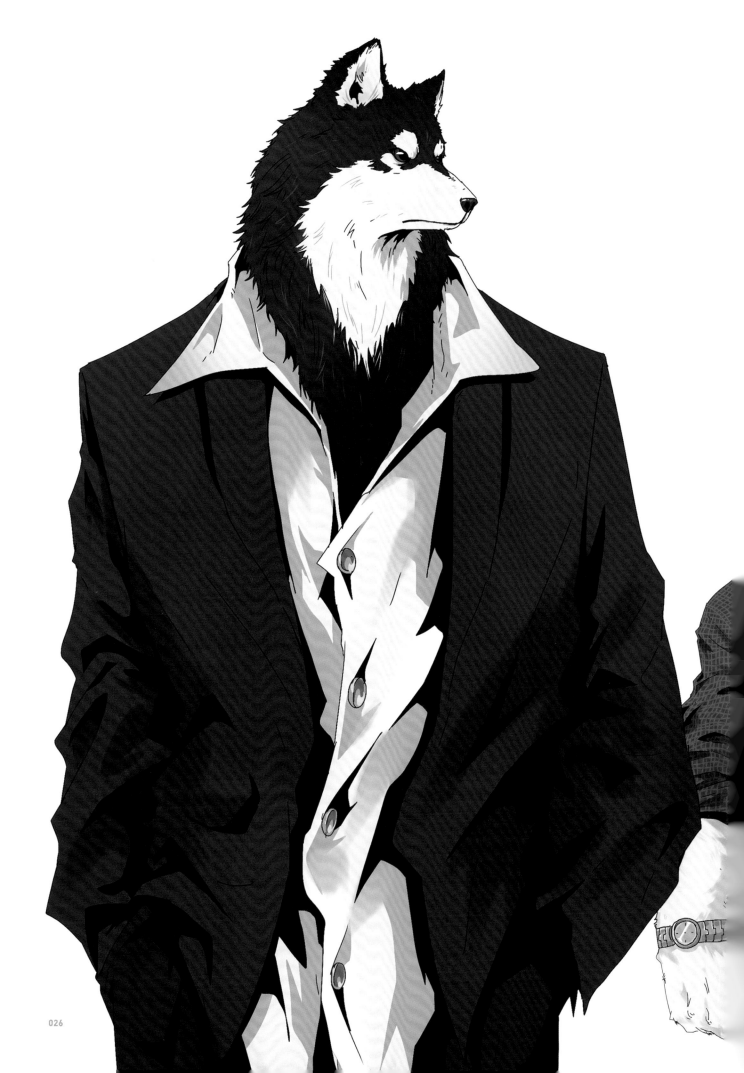

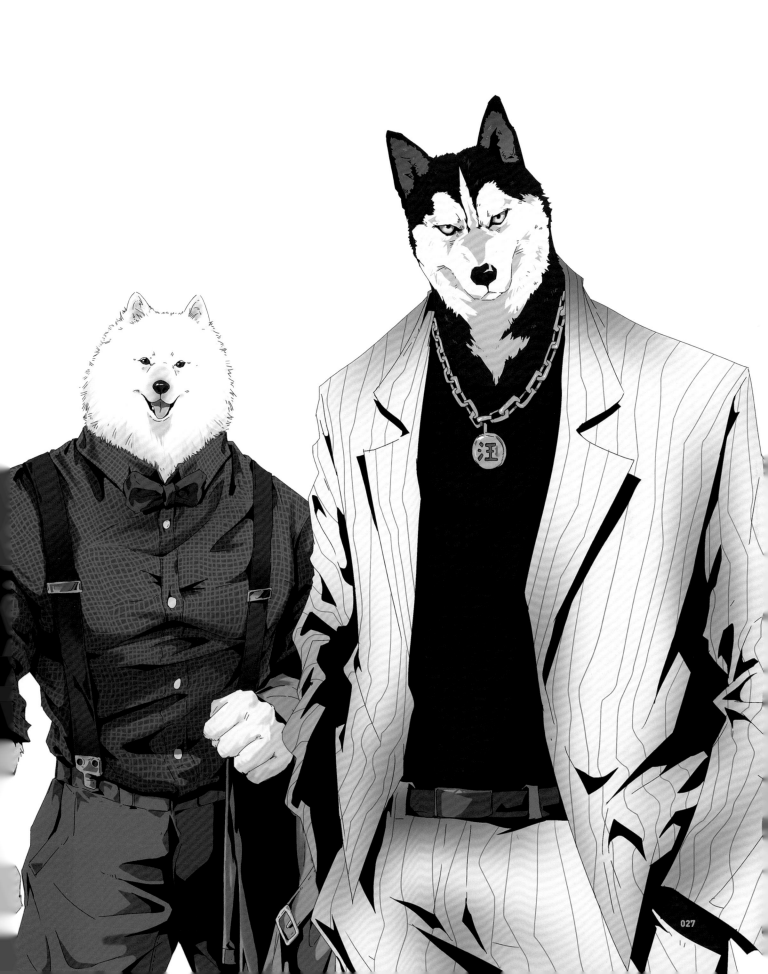

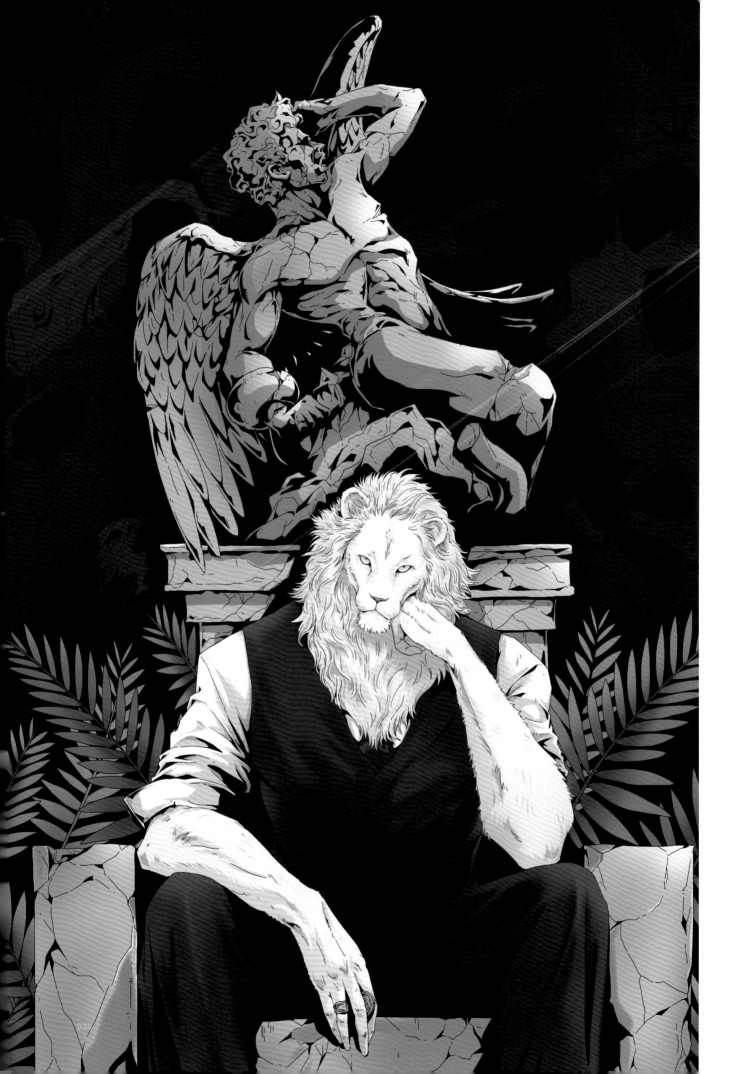

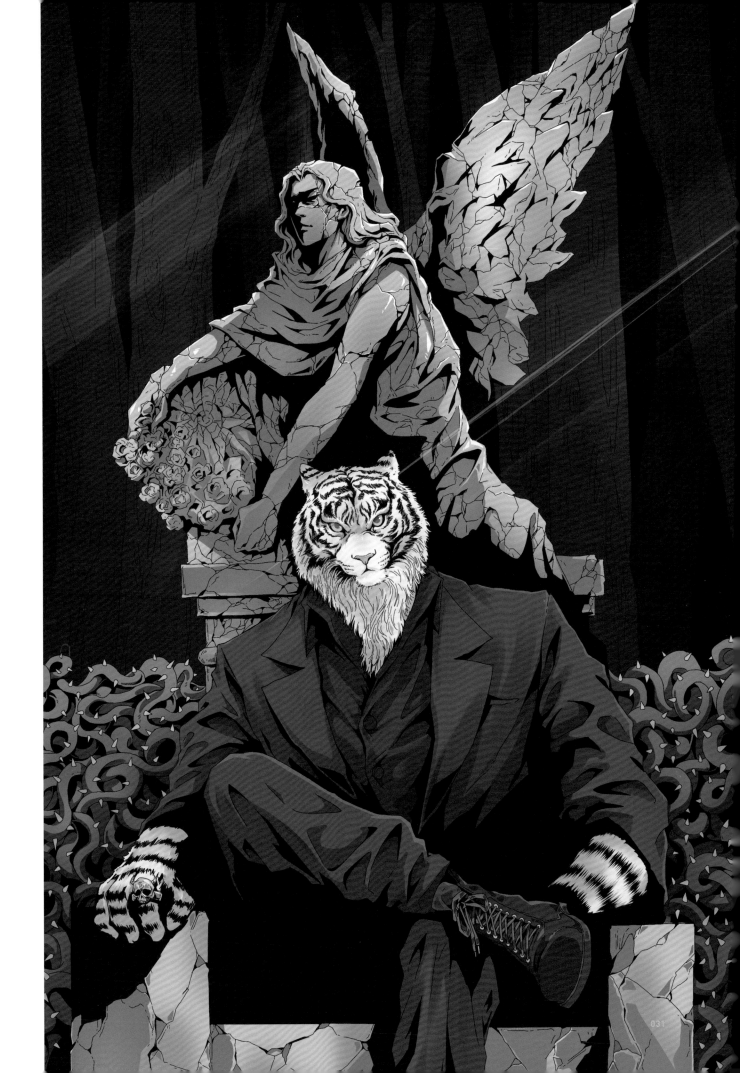

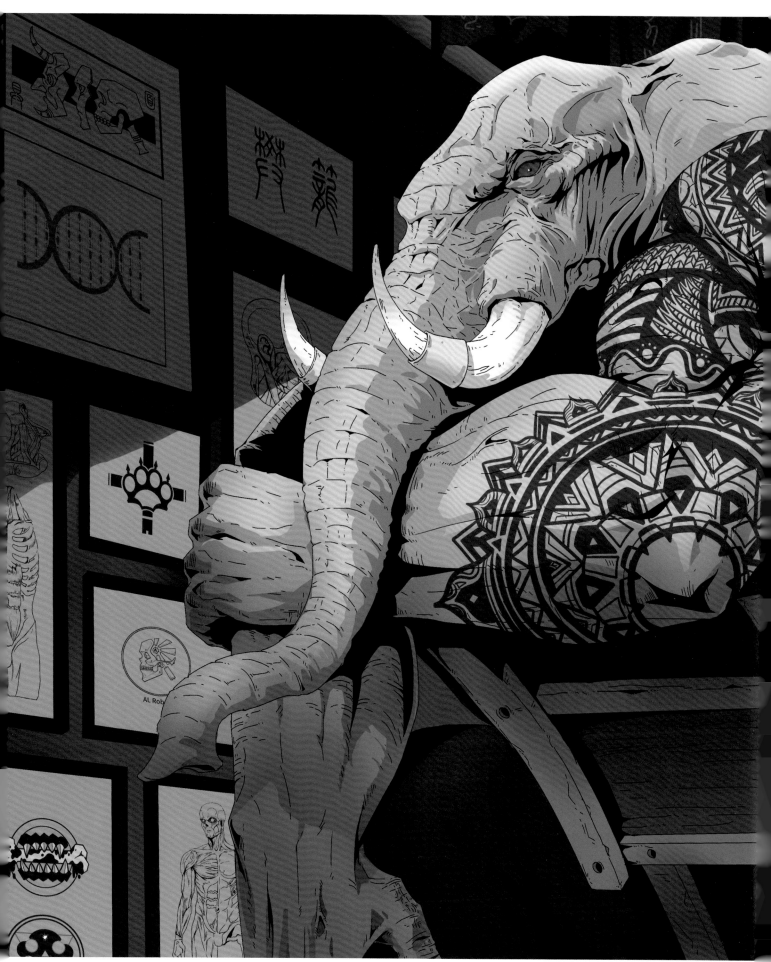

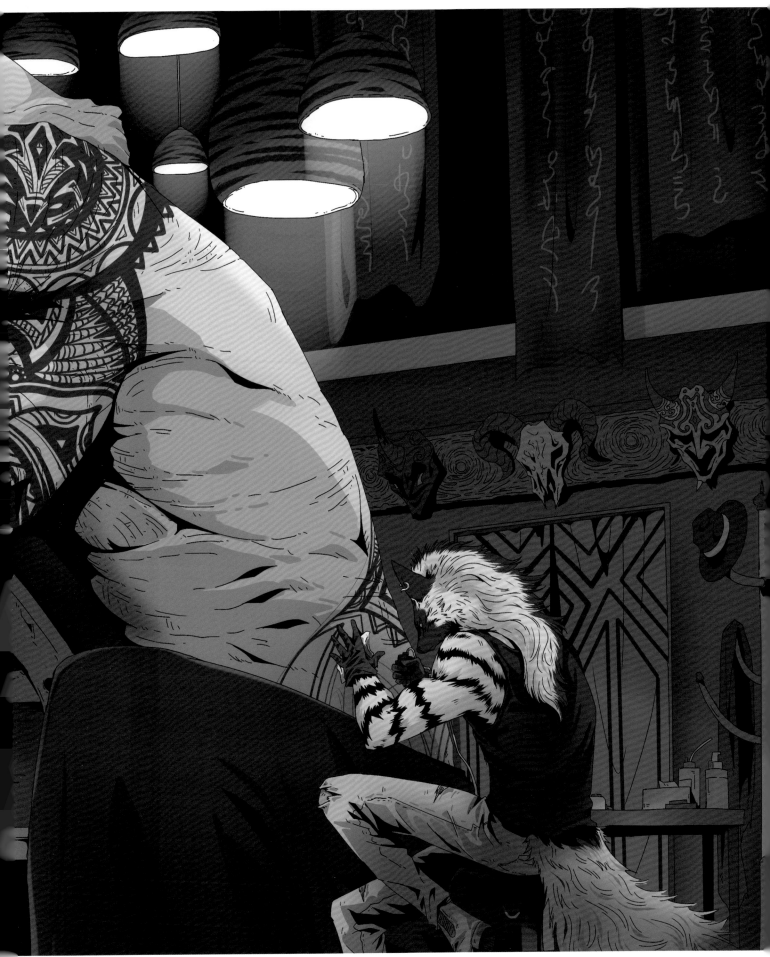

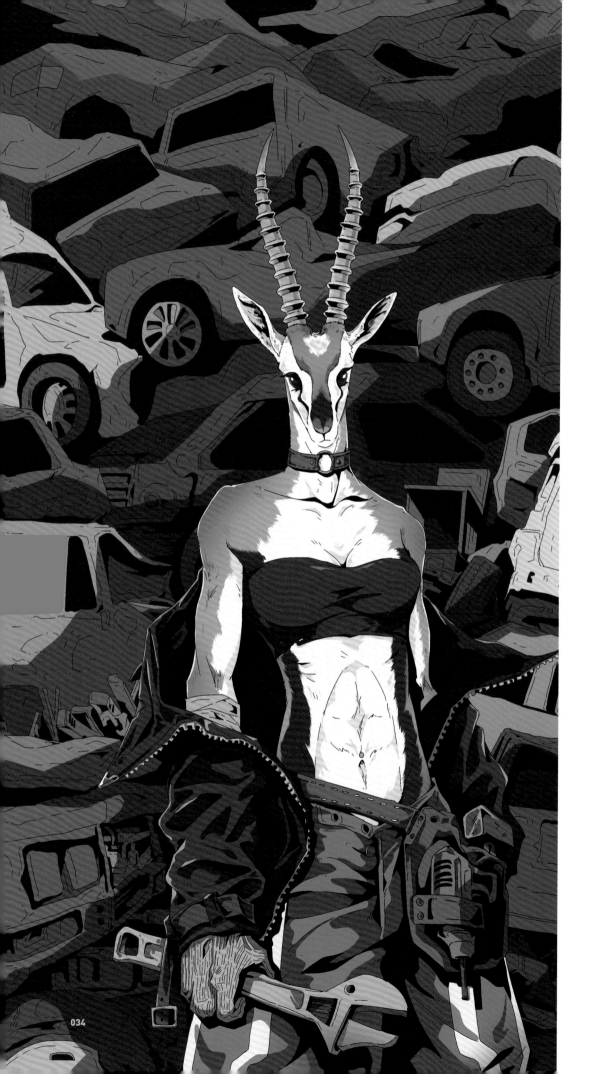

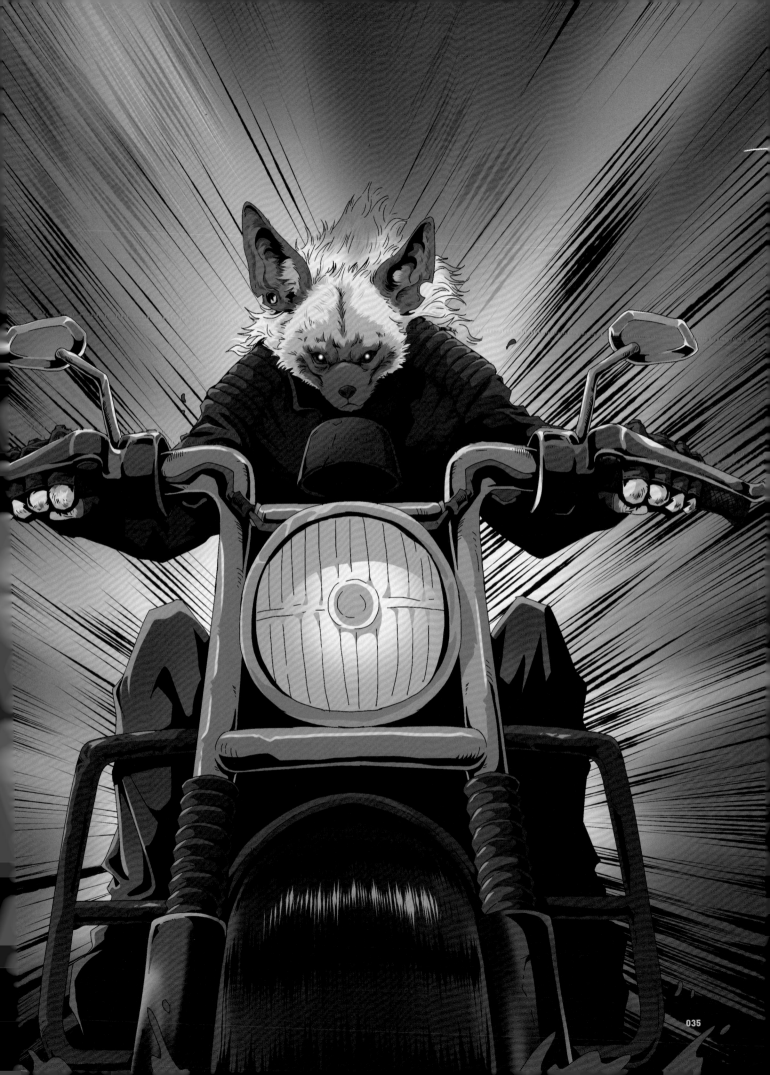

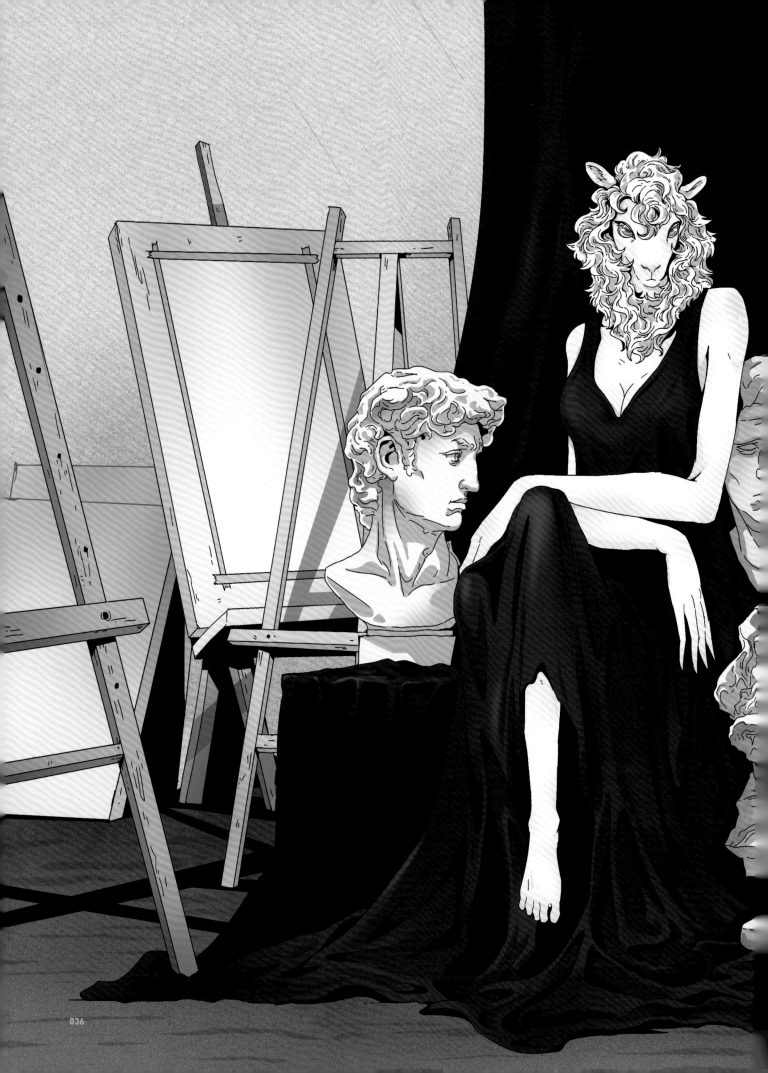

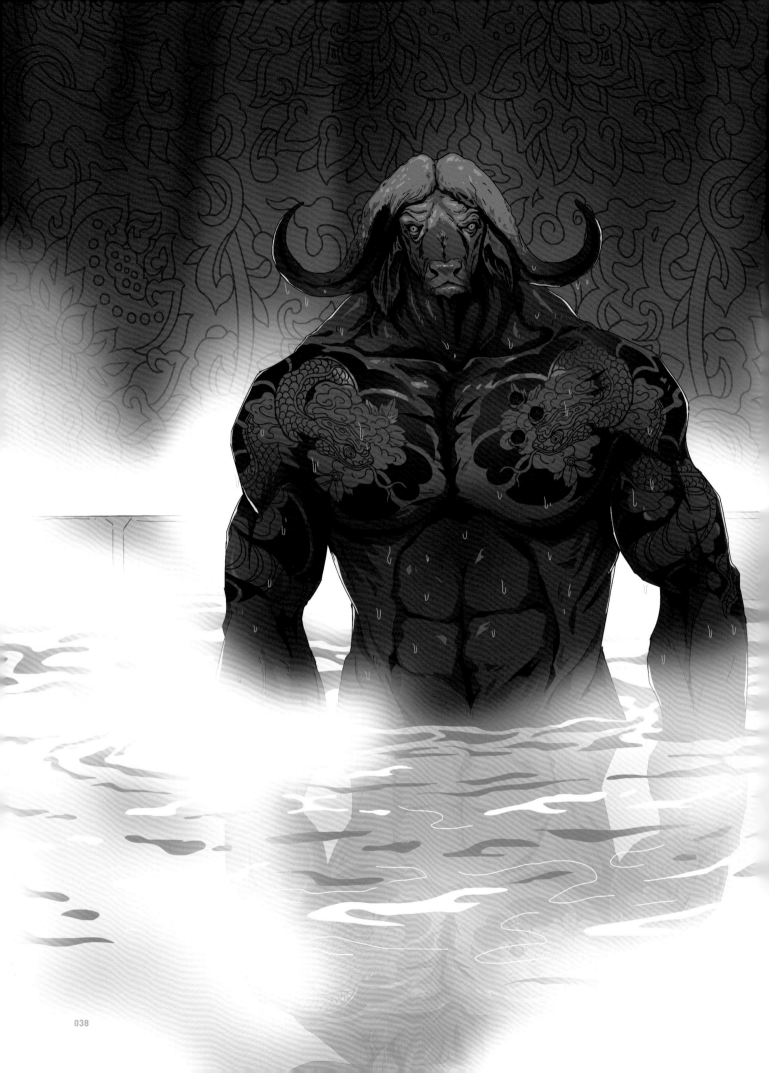

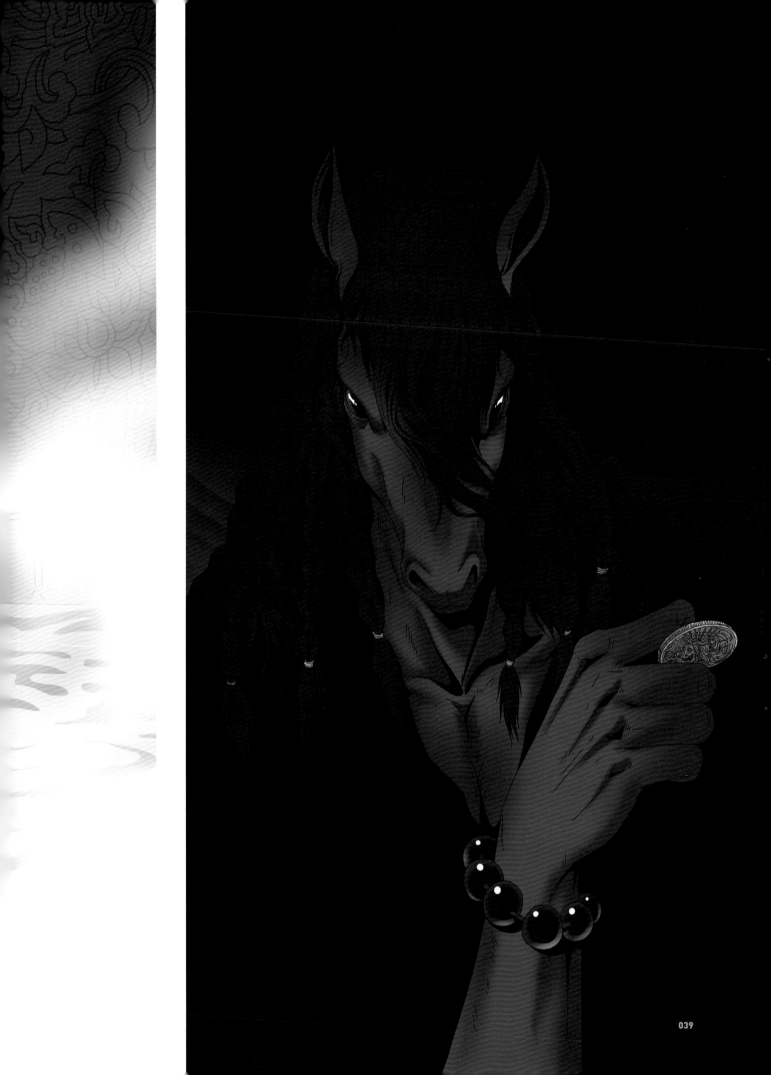

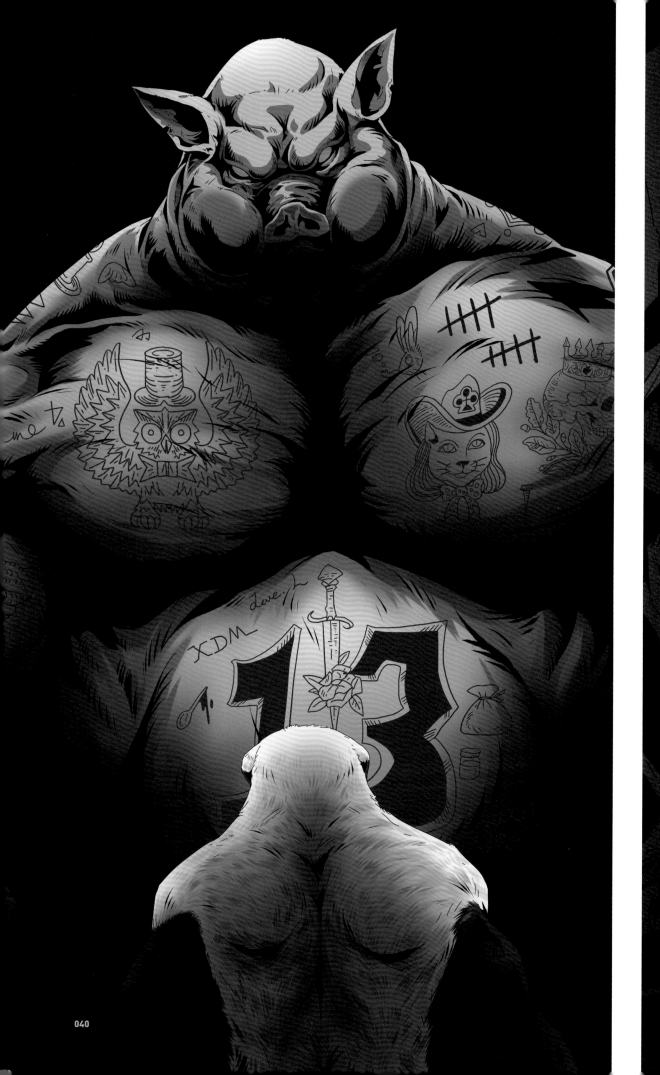

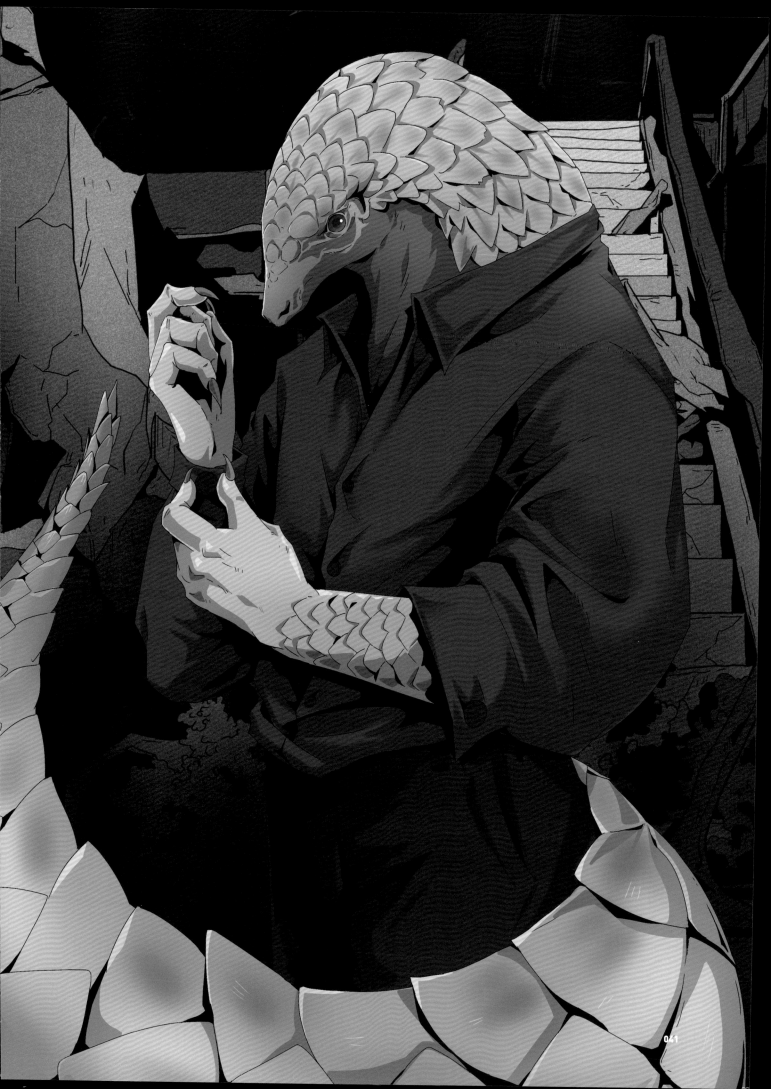

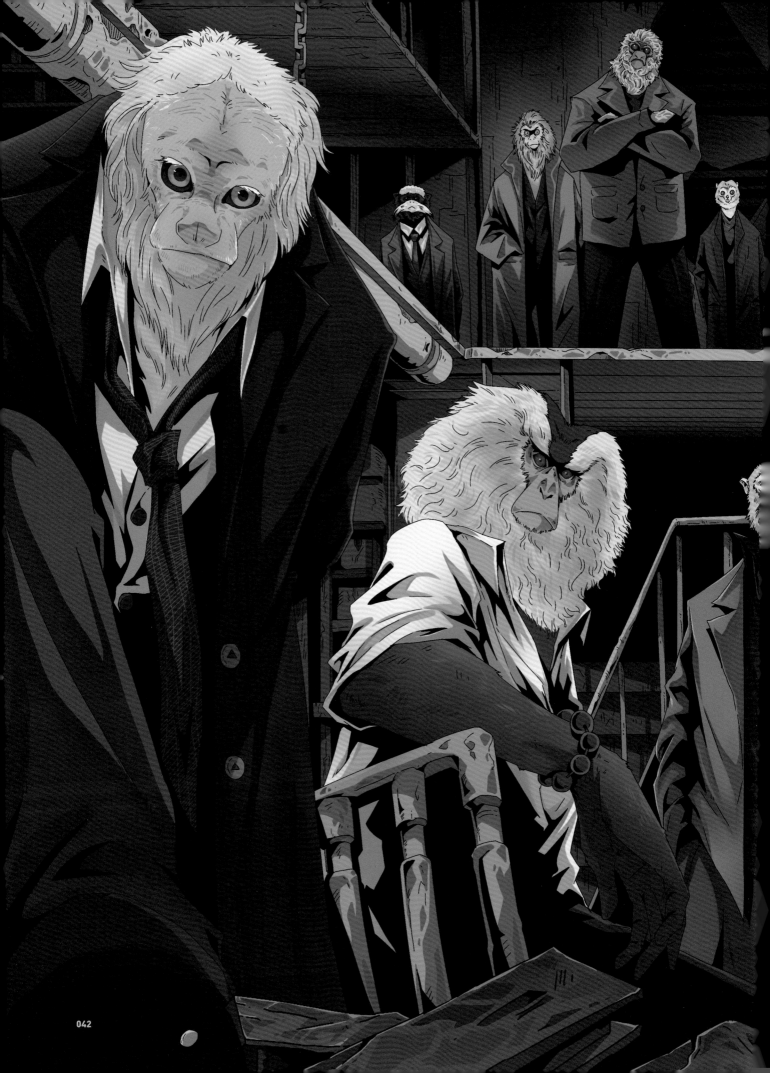

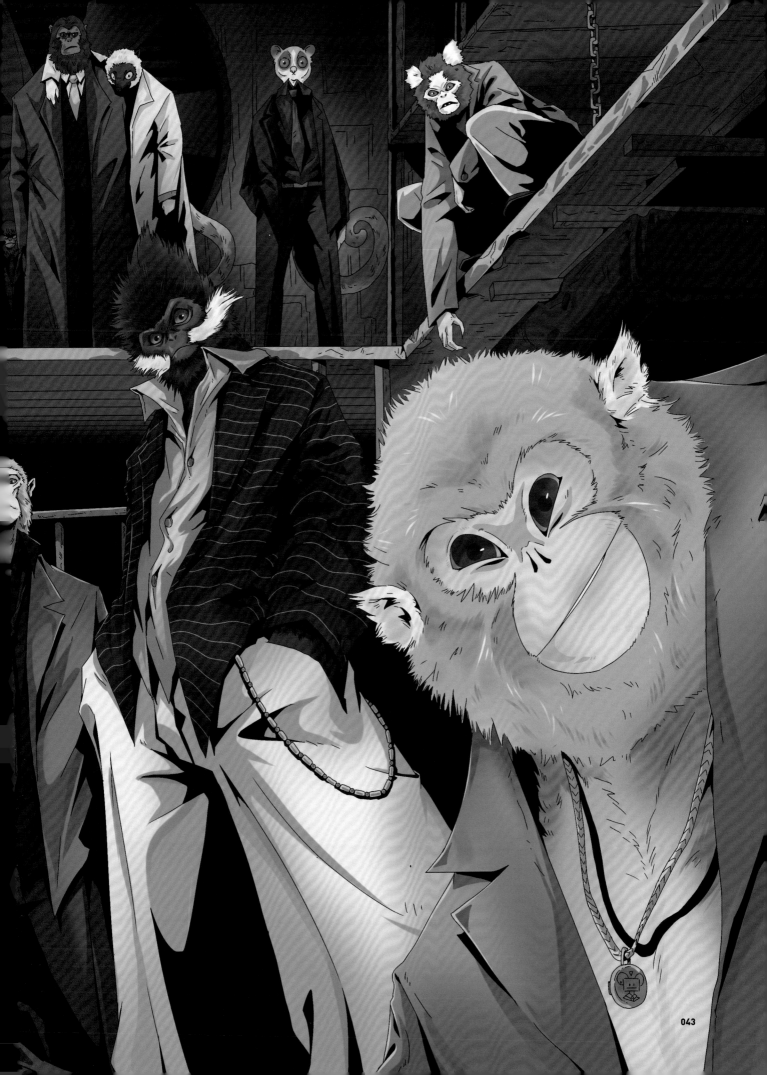

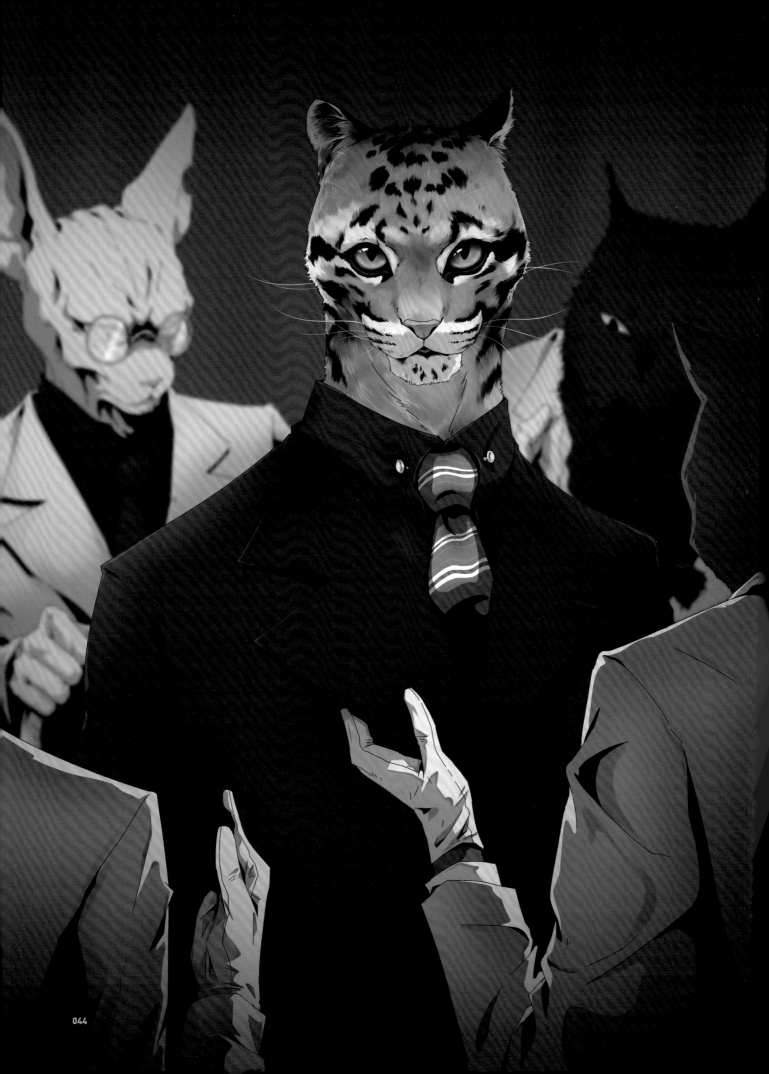

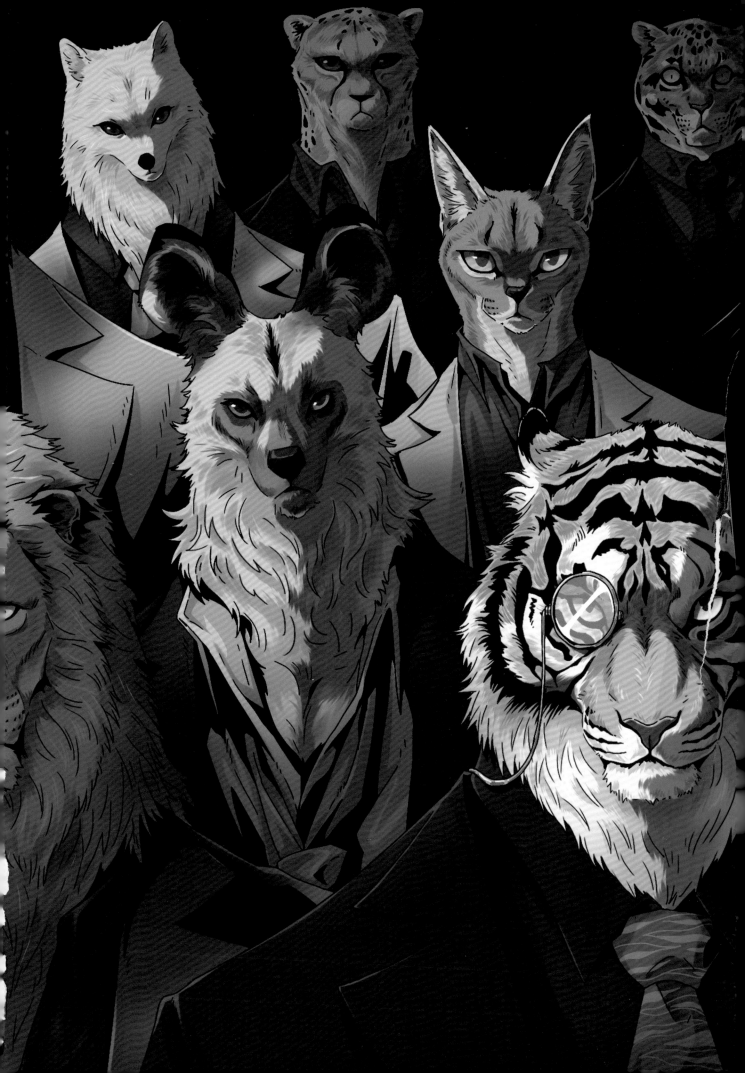

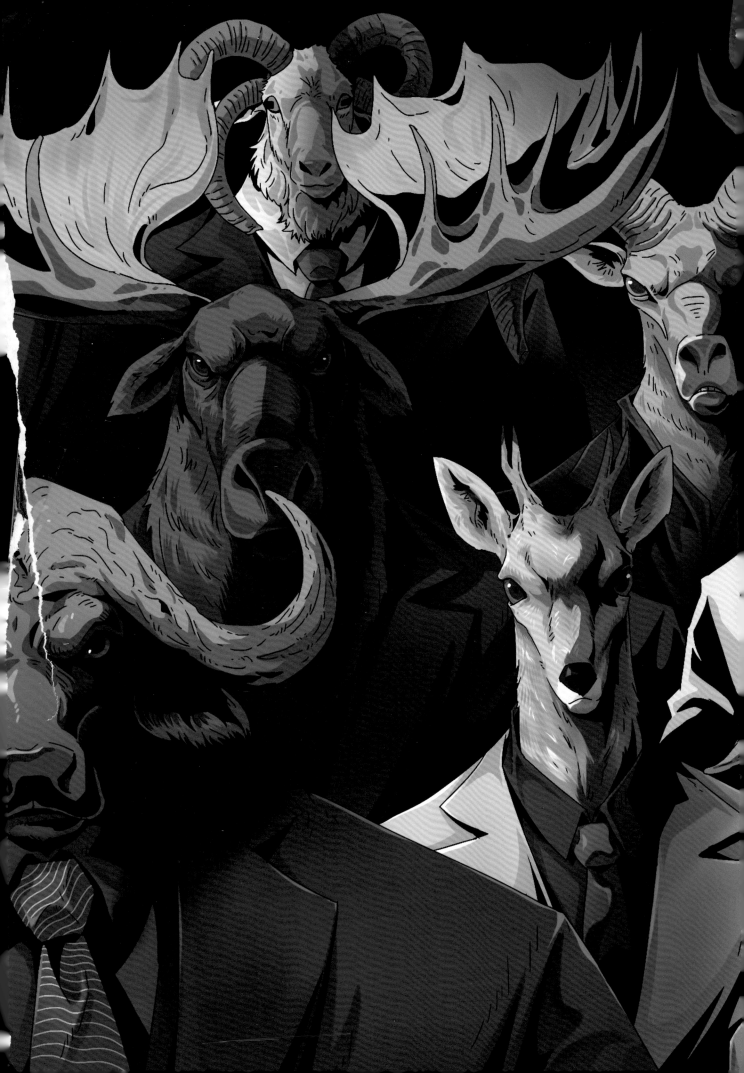

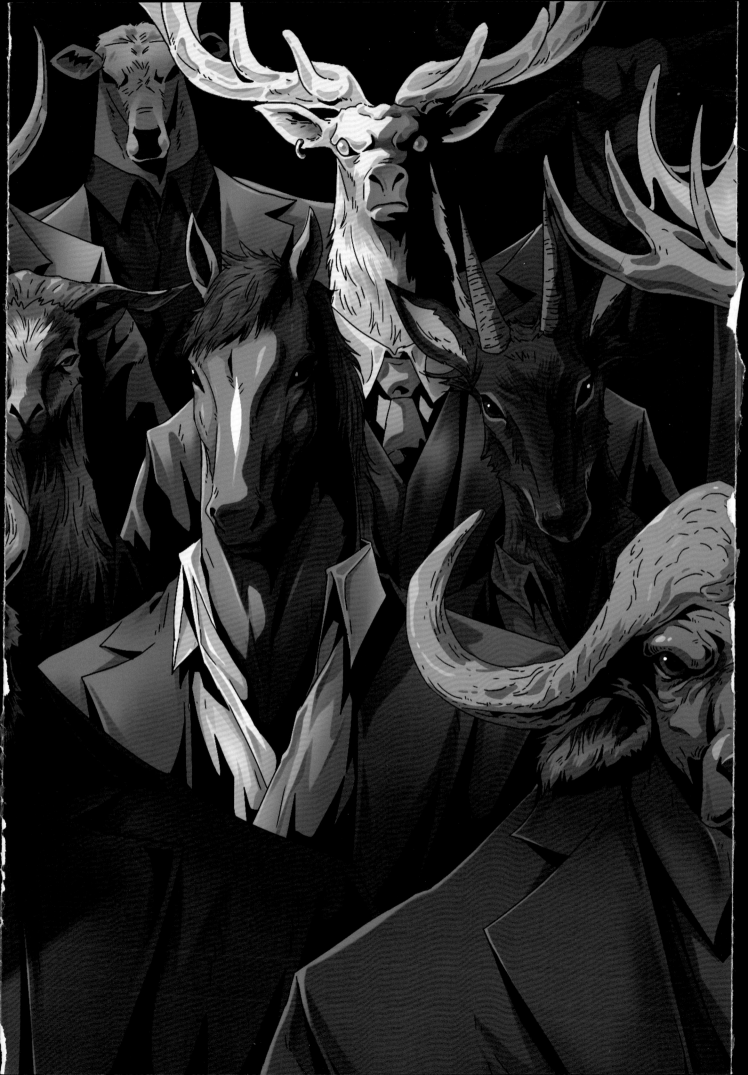

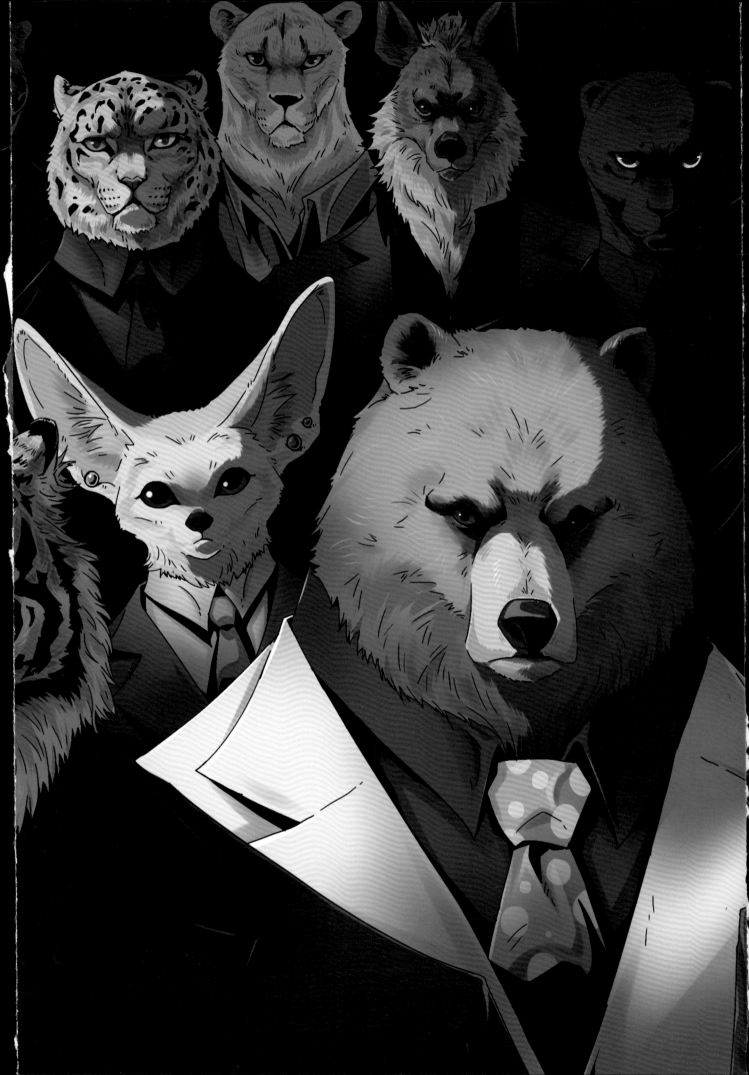

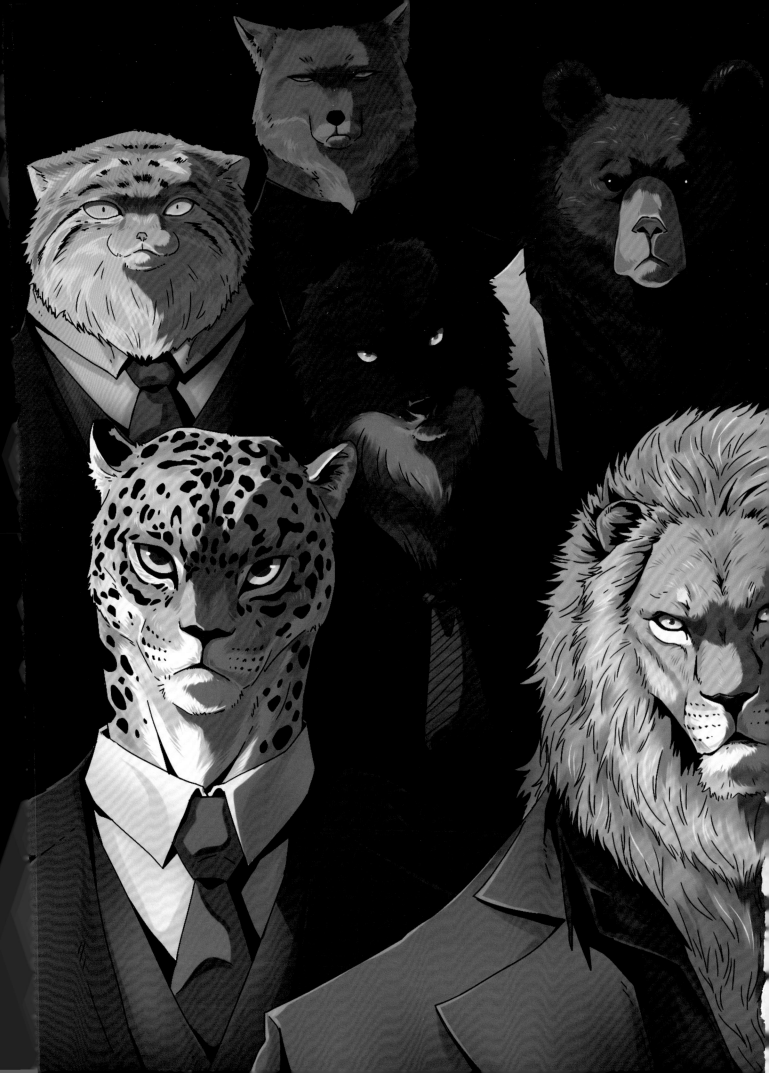

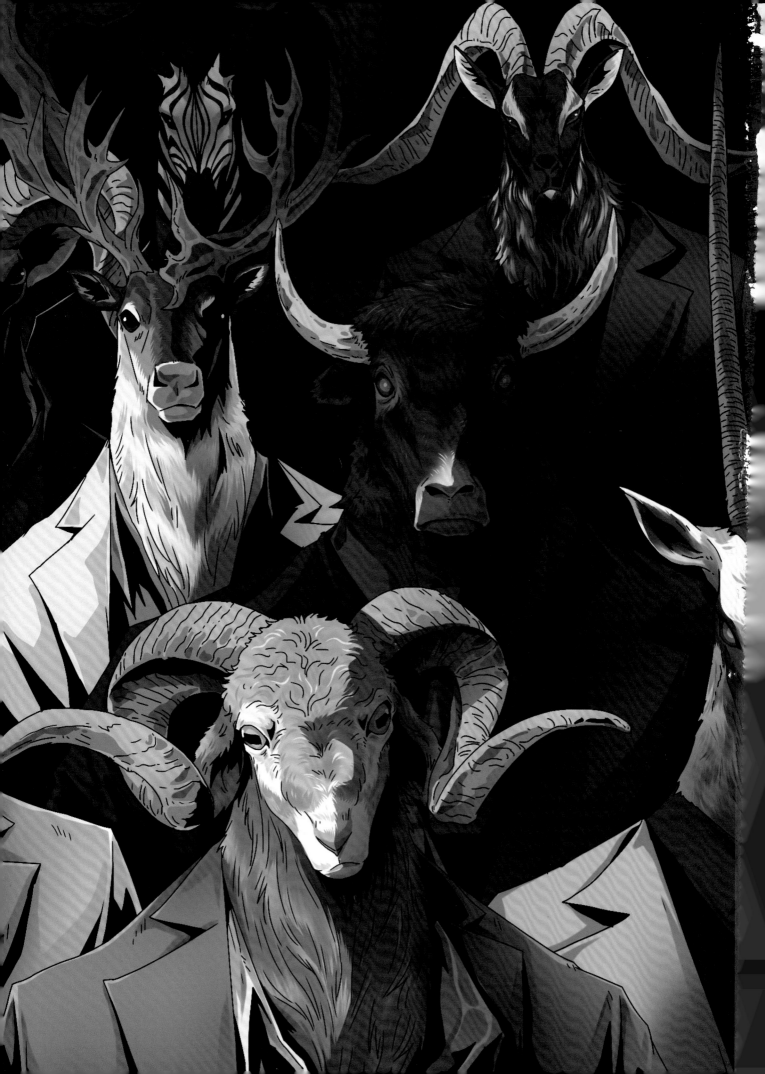

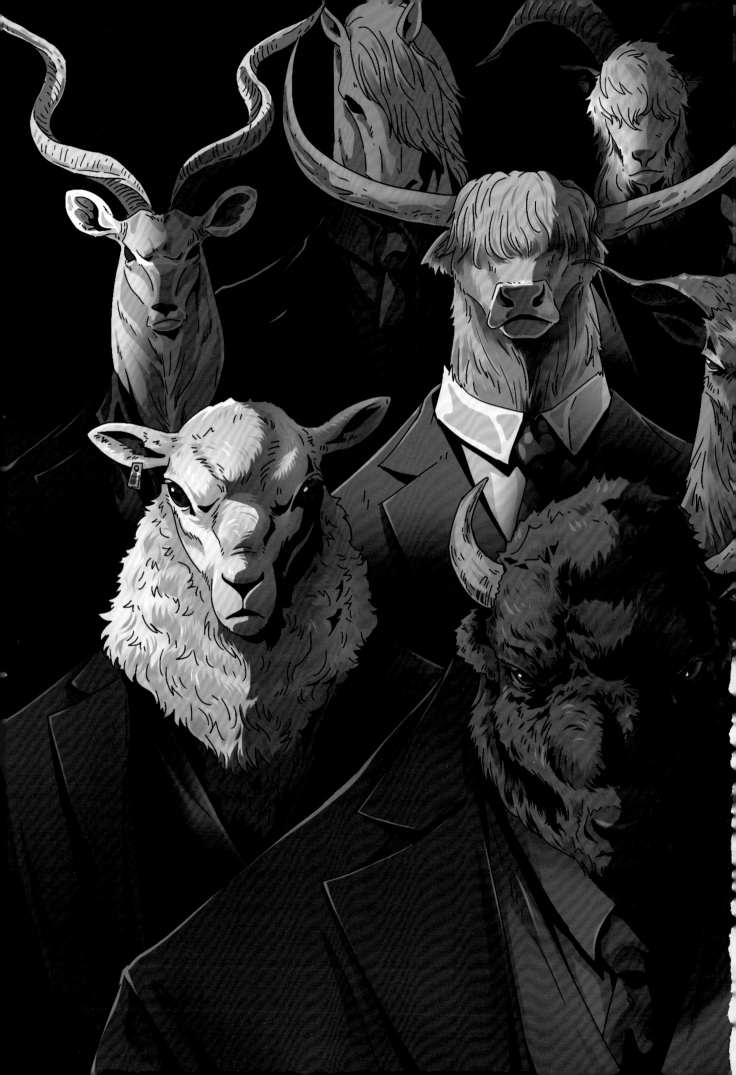

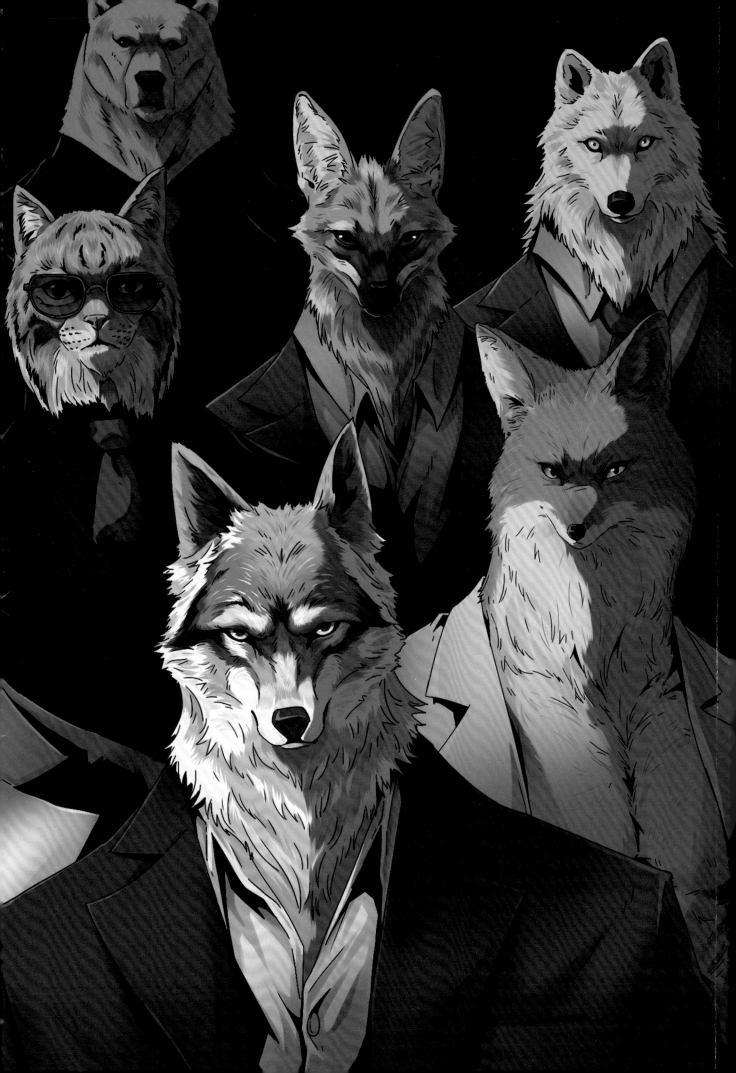

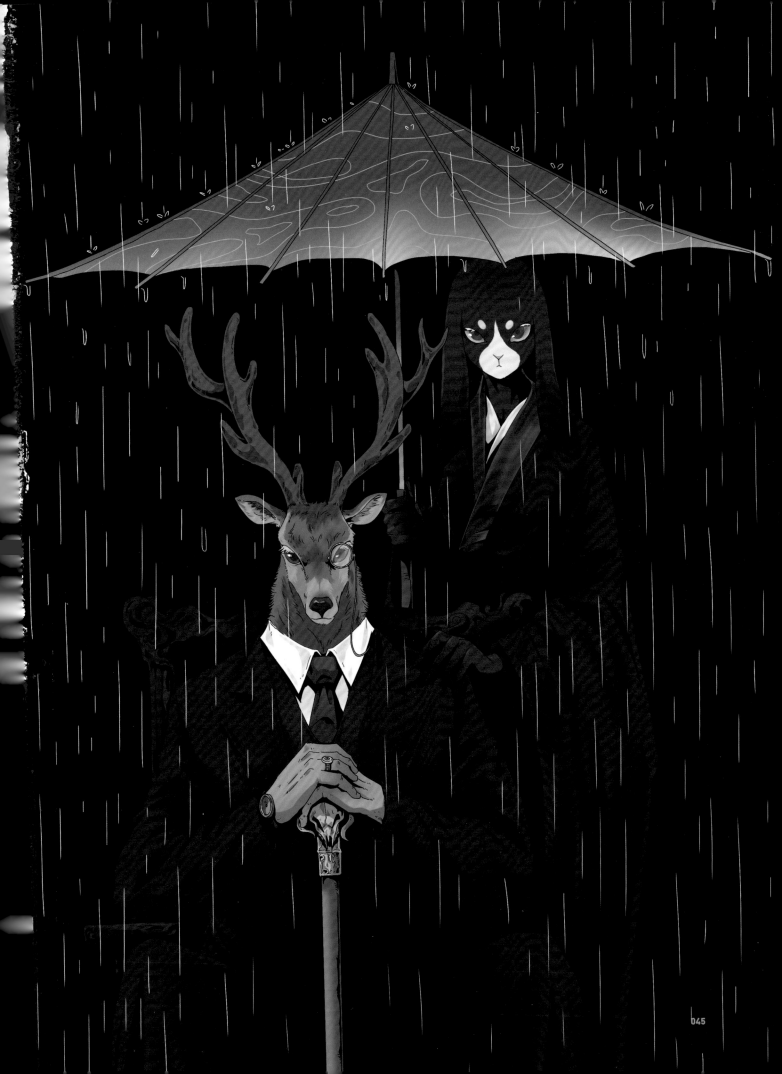

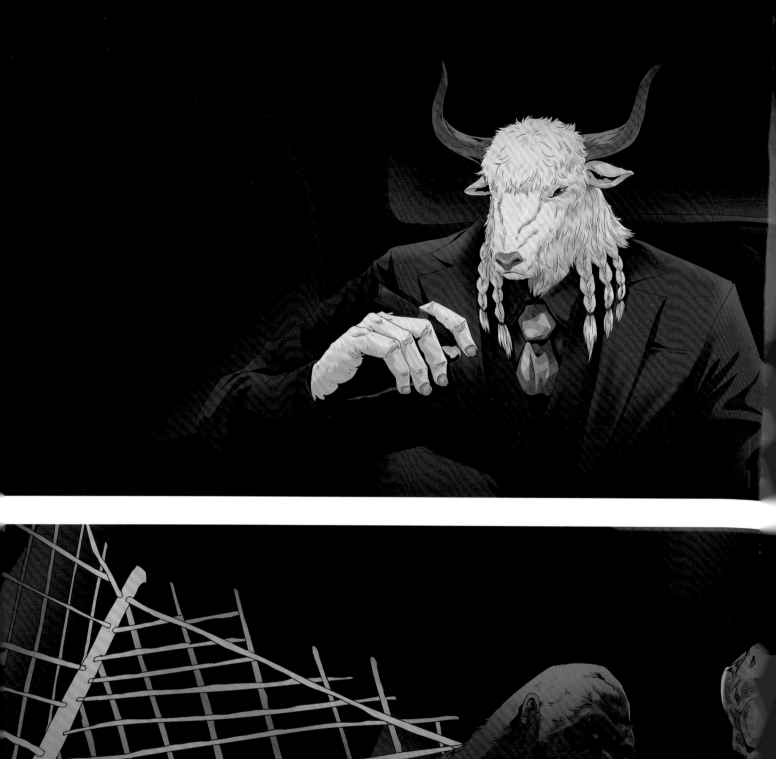

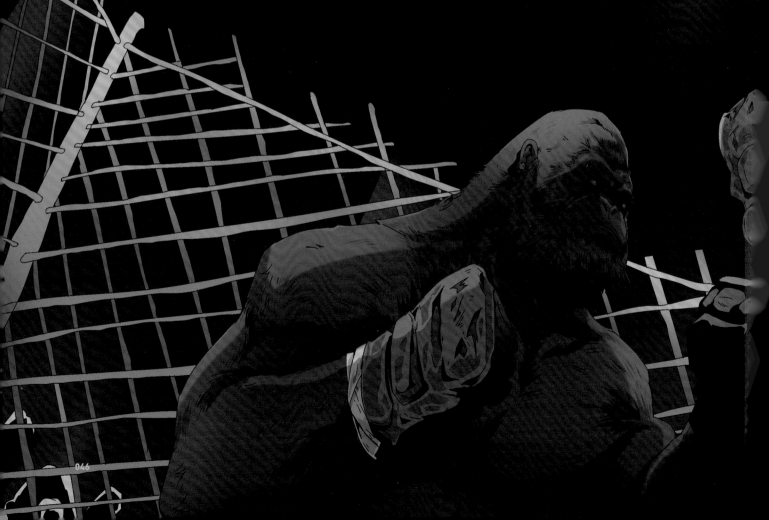

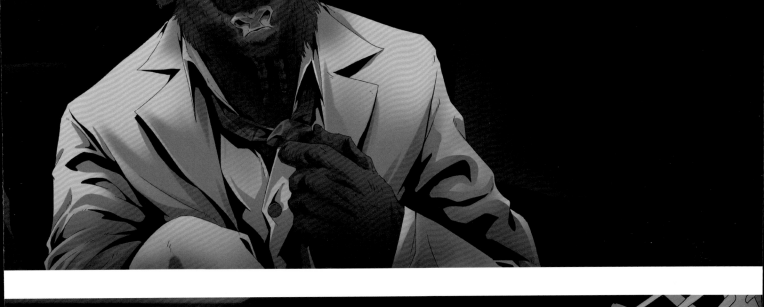
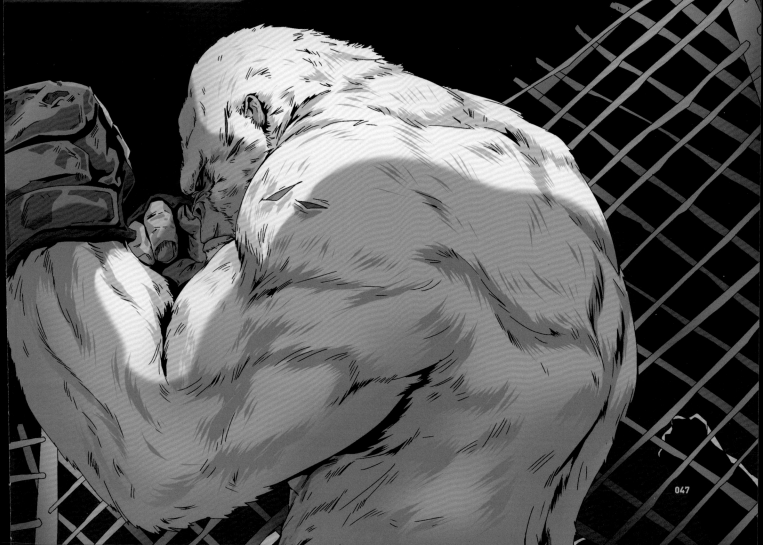

047

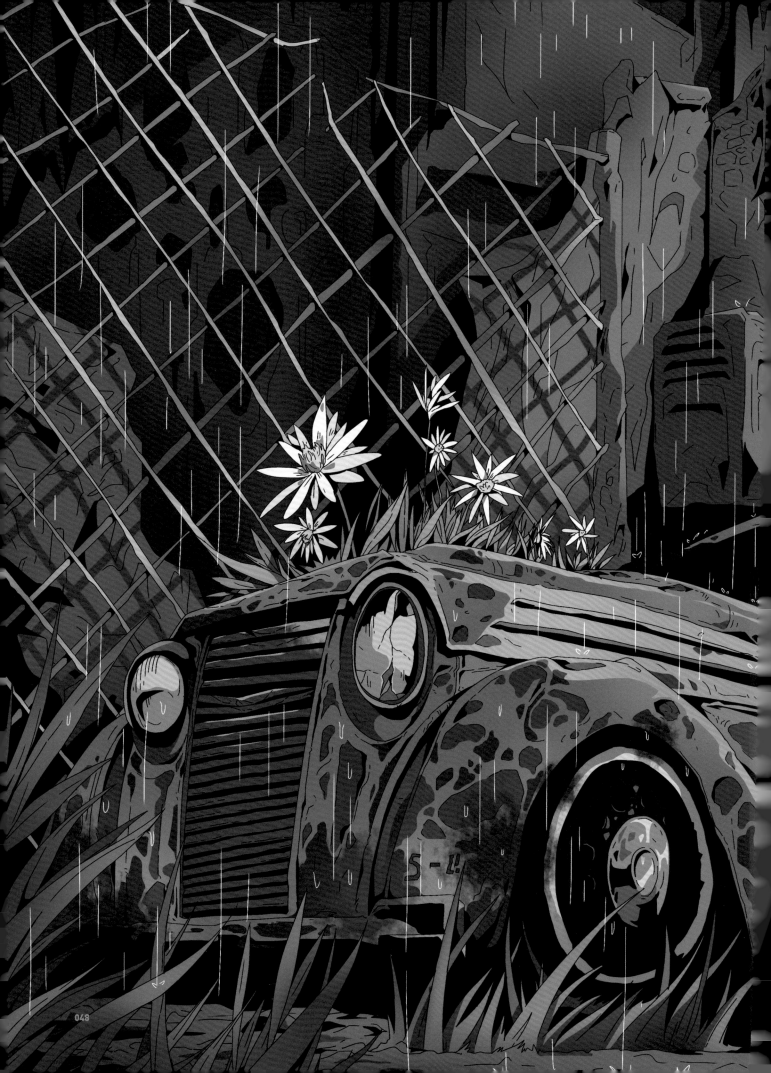

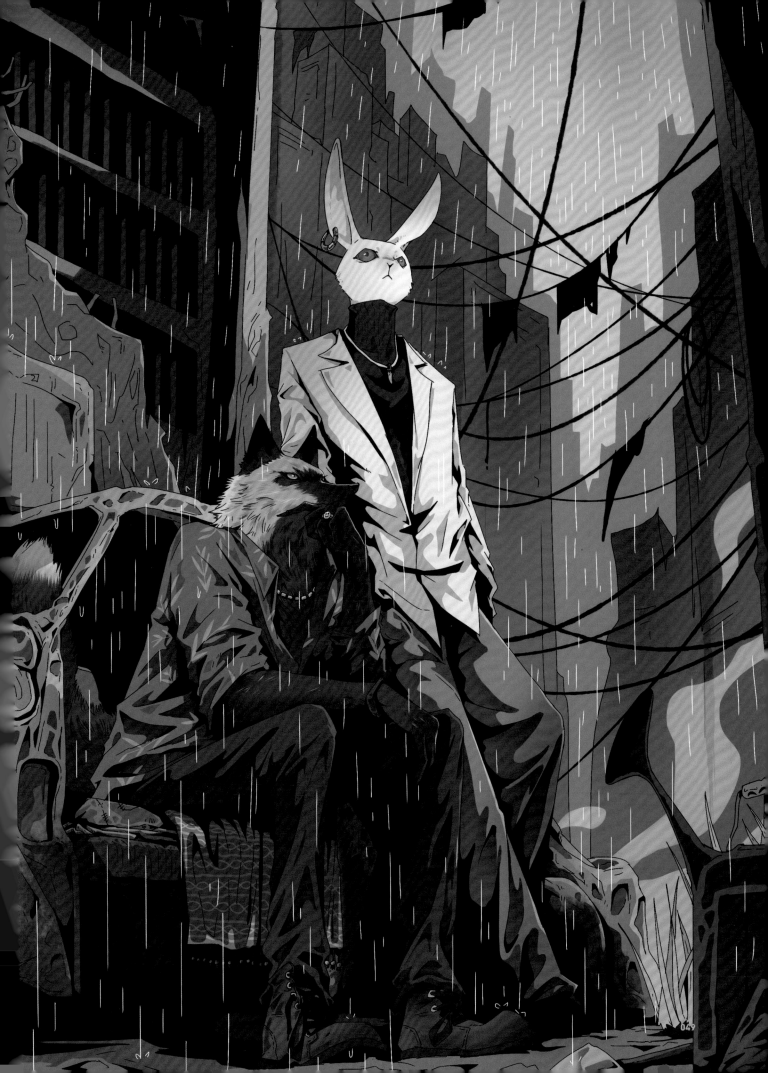

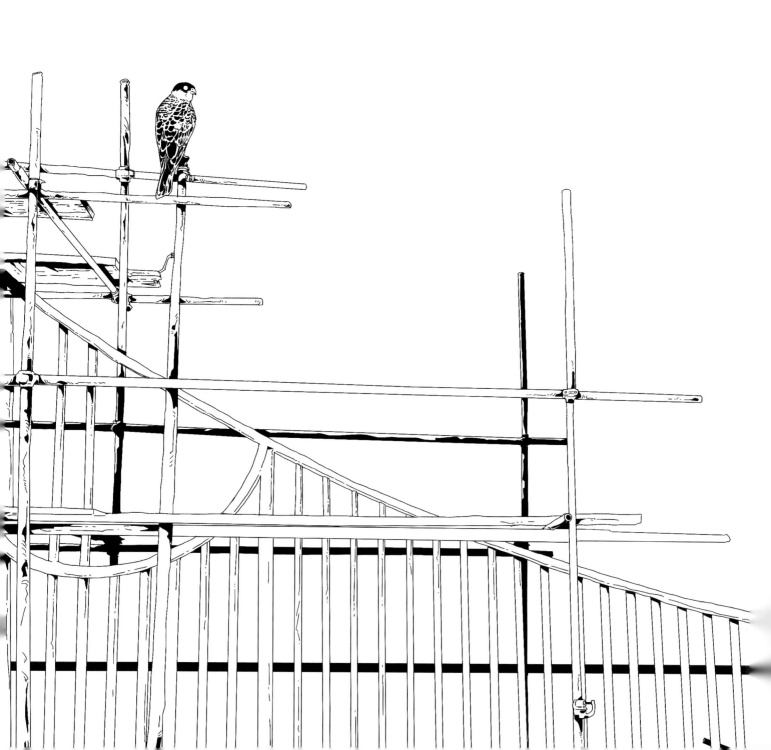

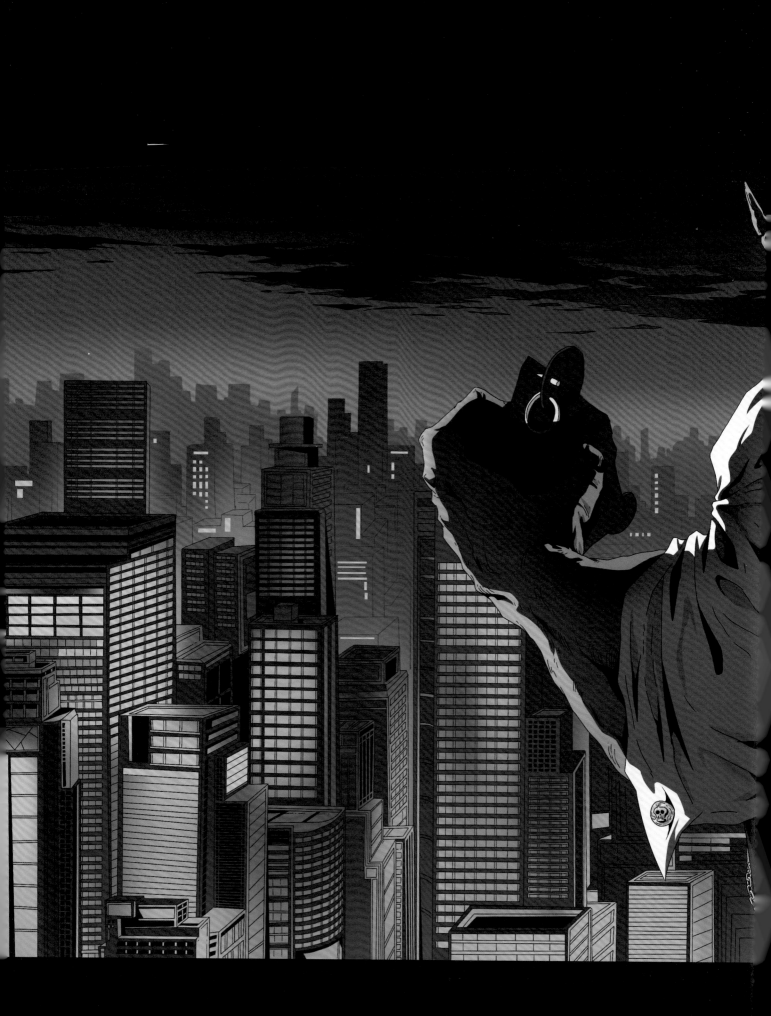

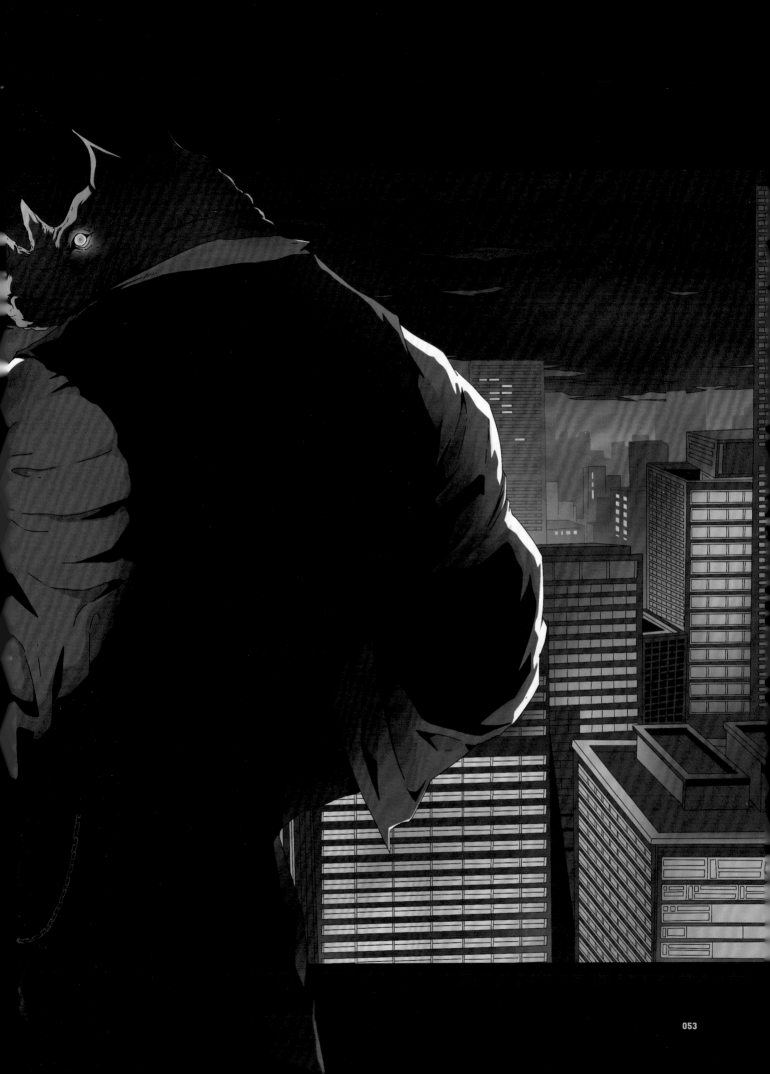

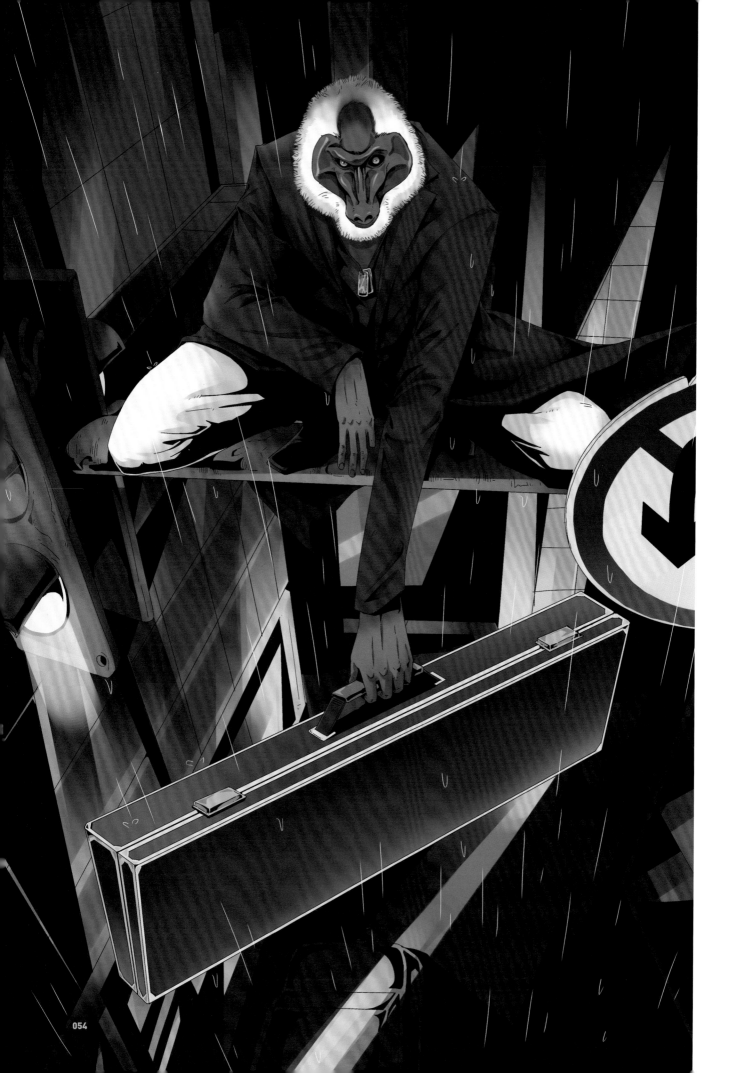

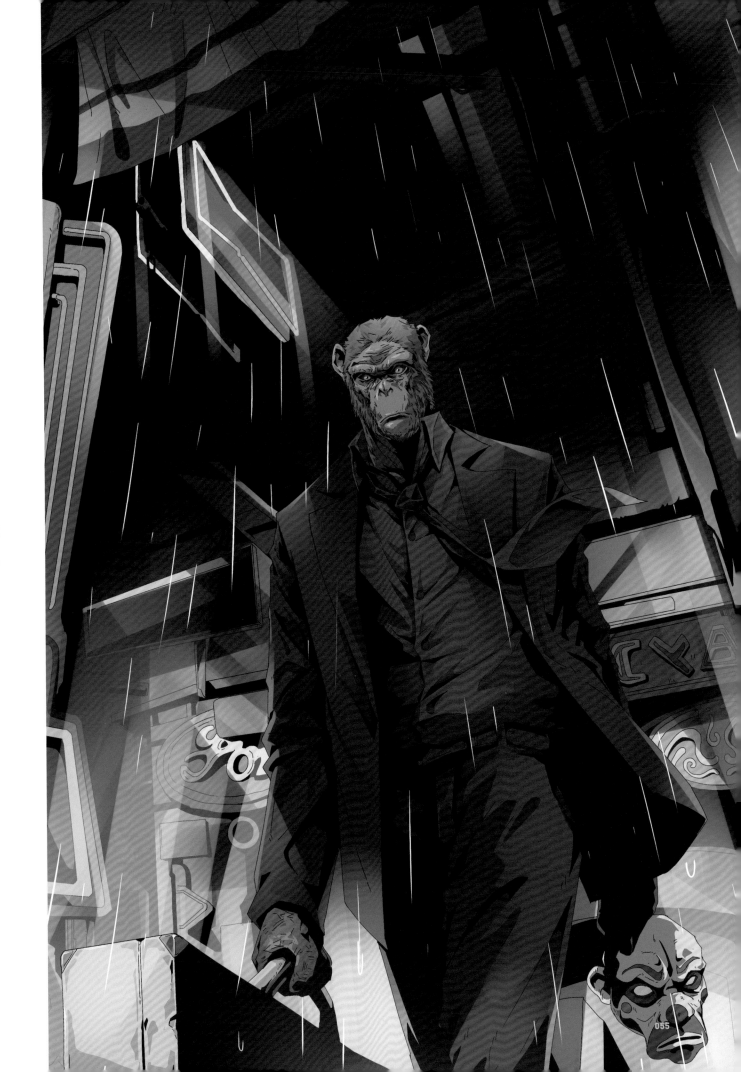

邮电

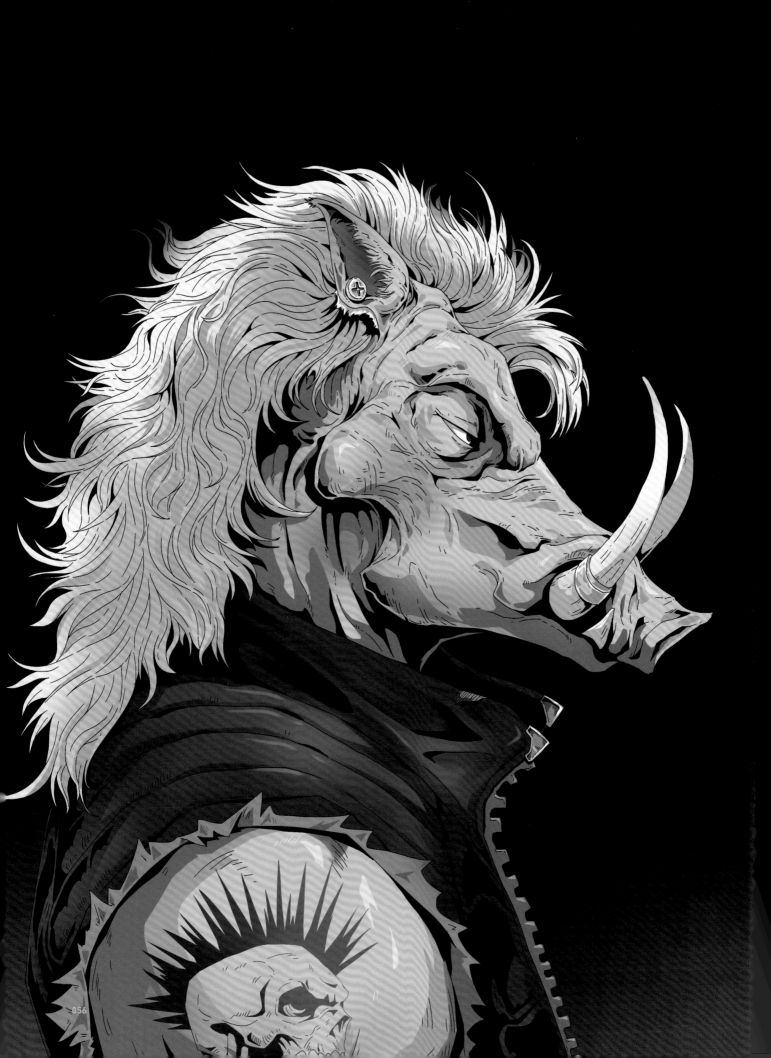

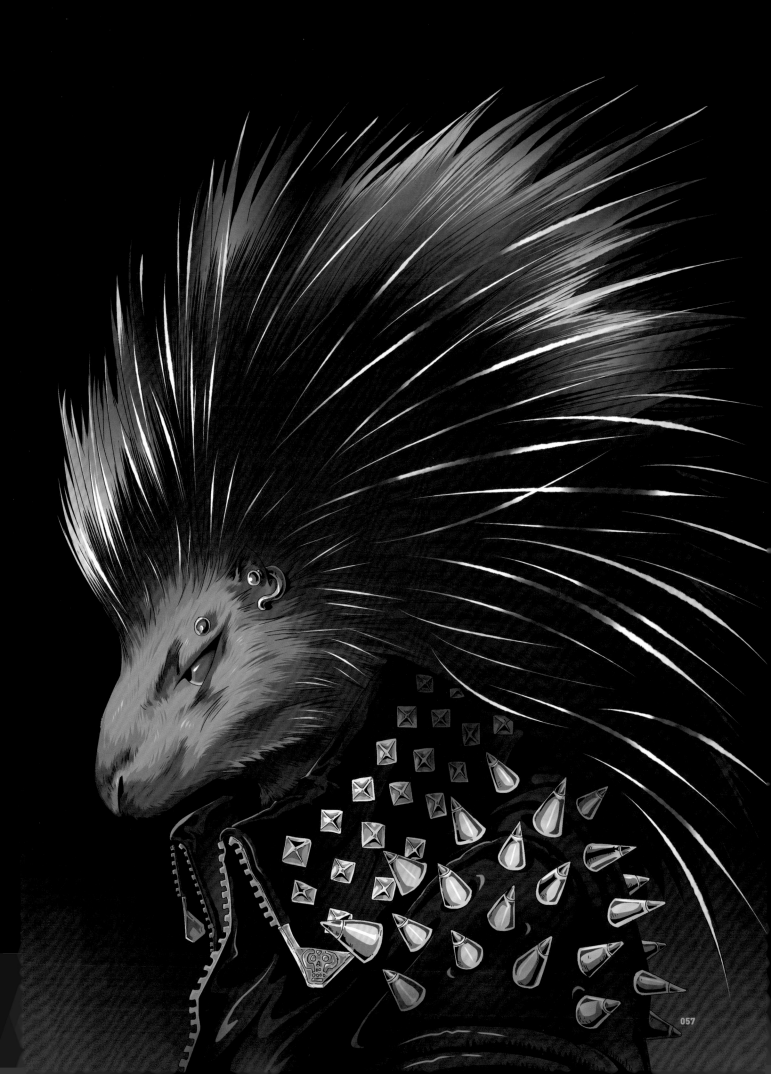

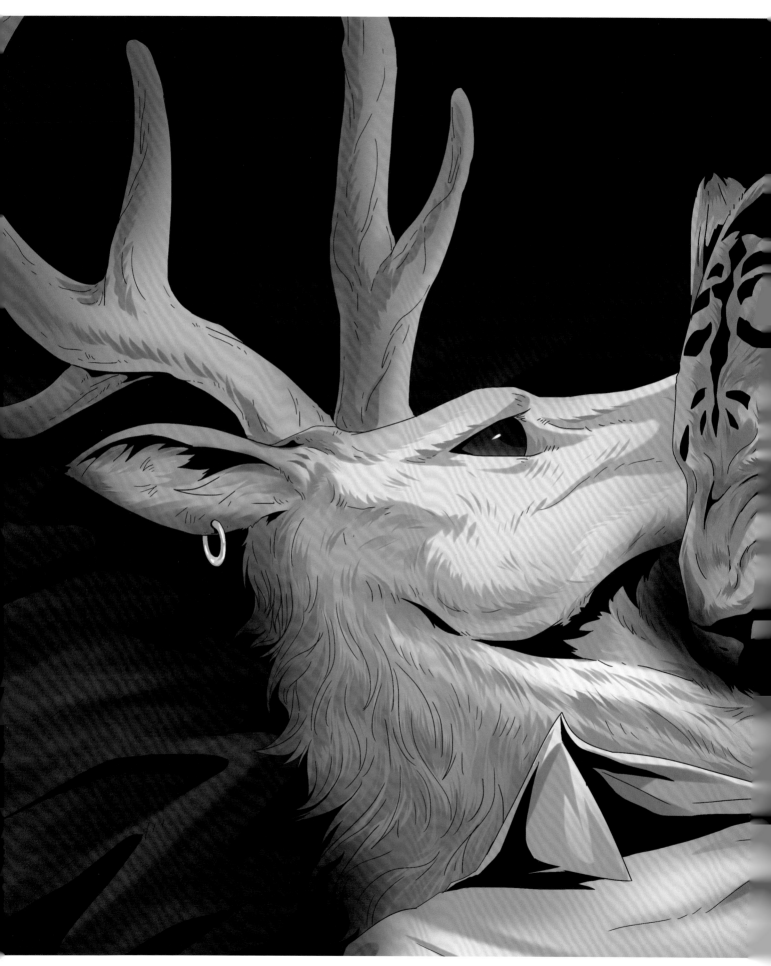

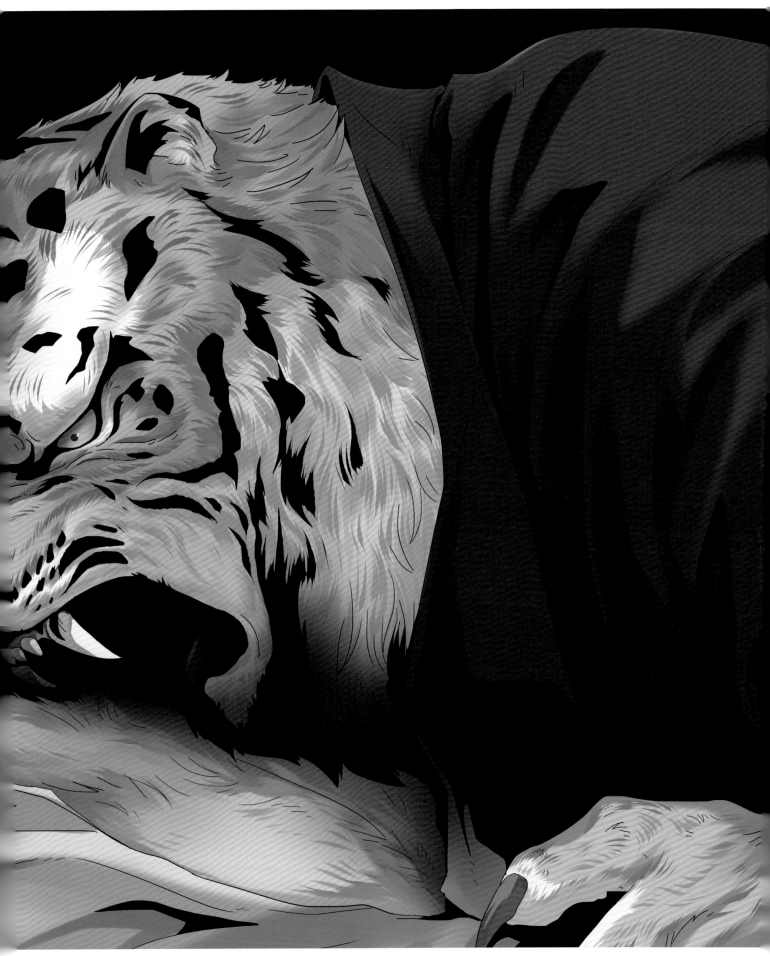

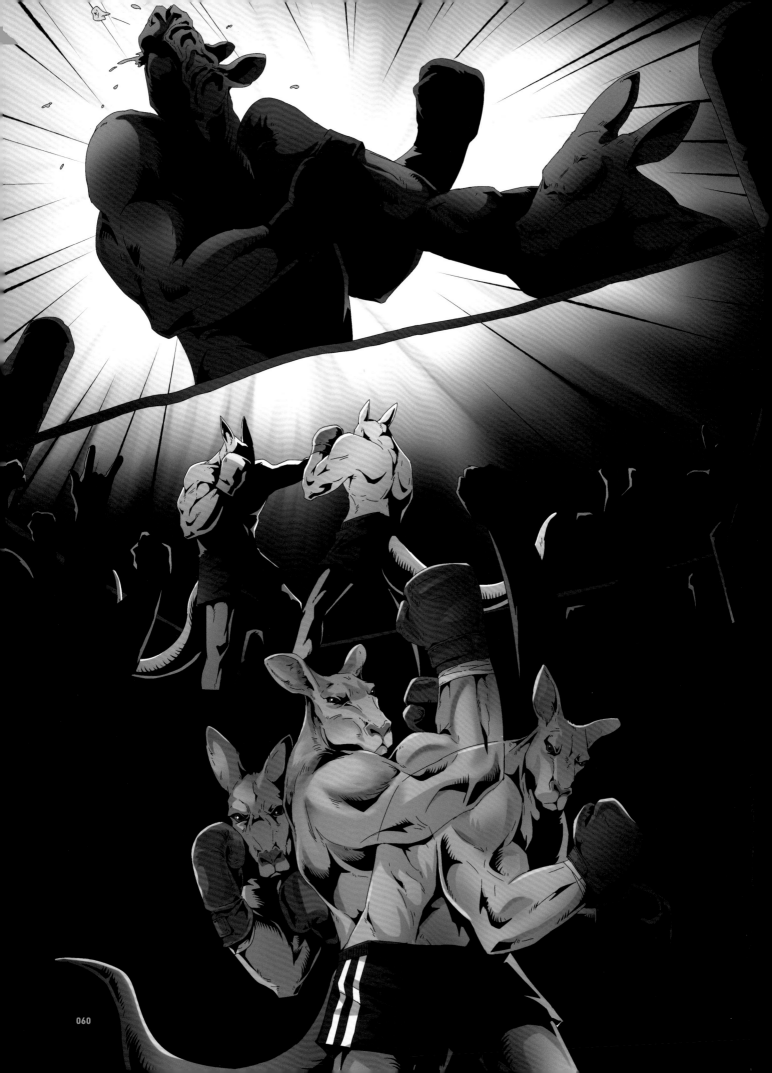

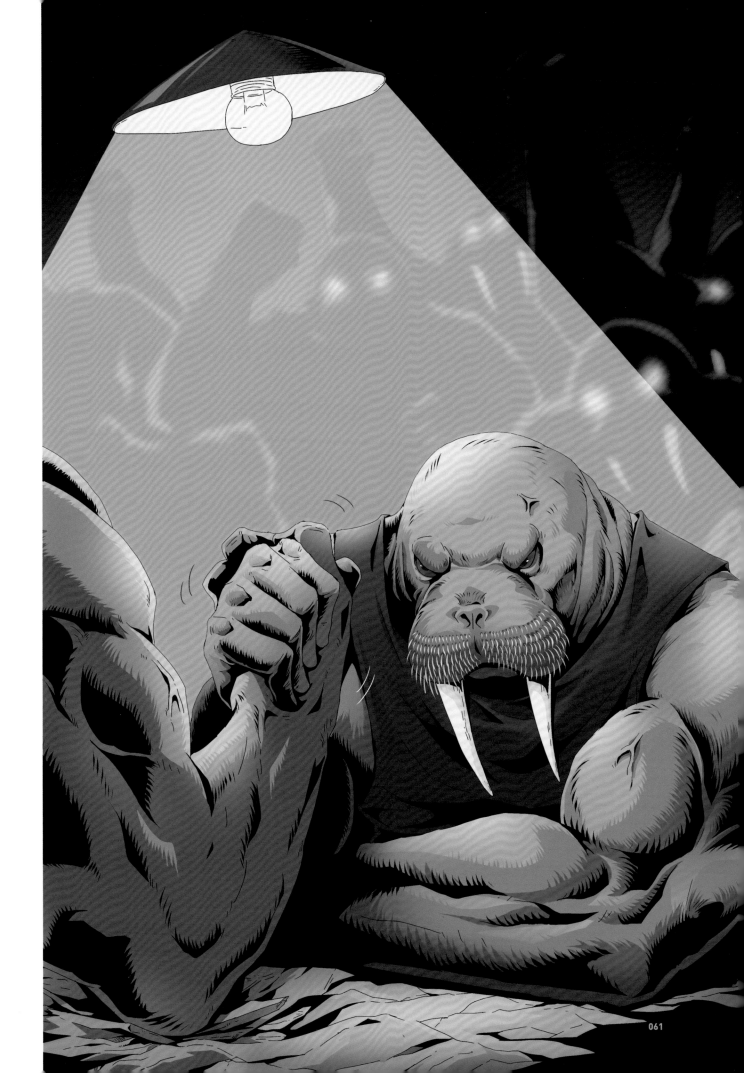

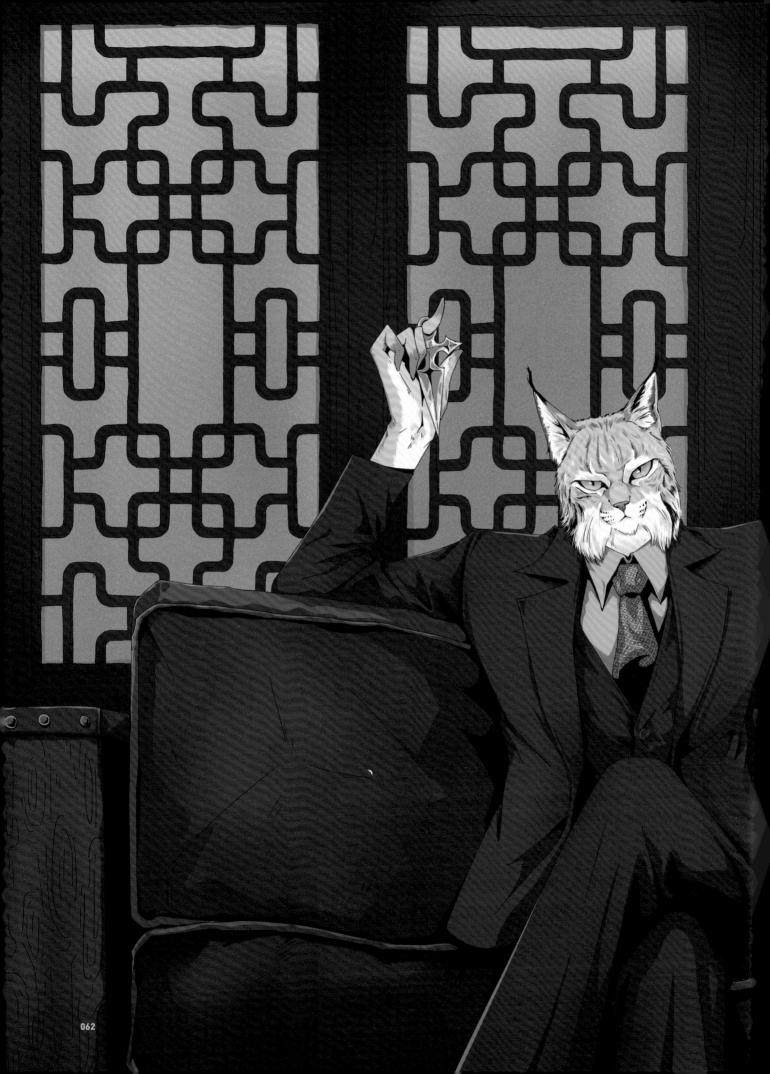

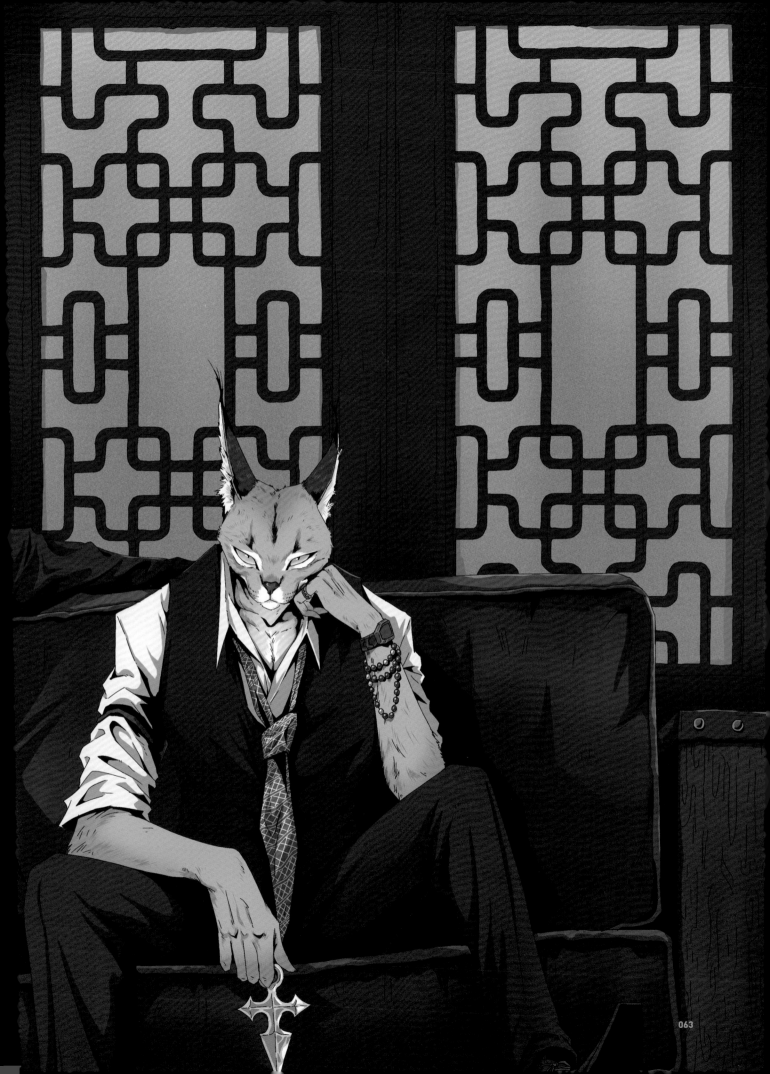

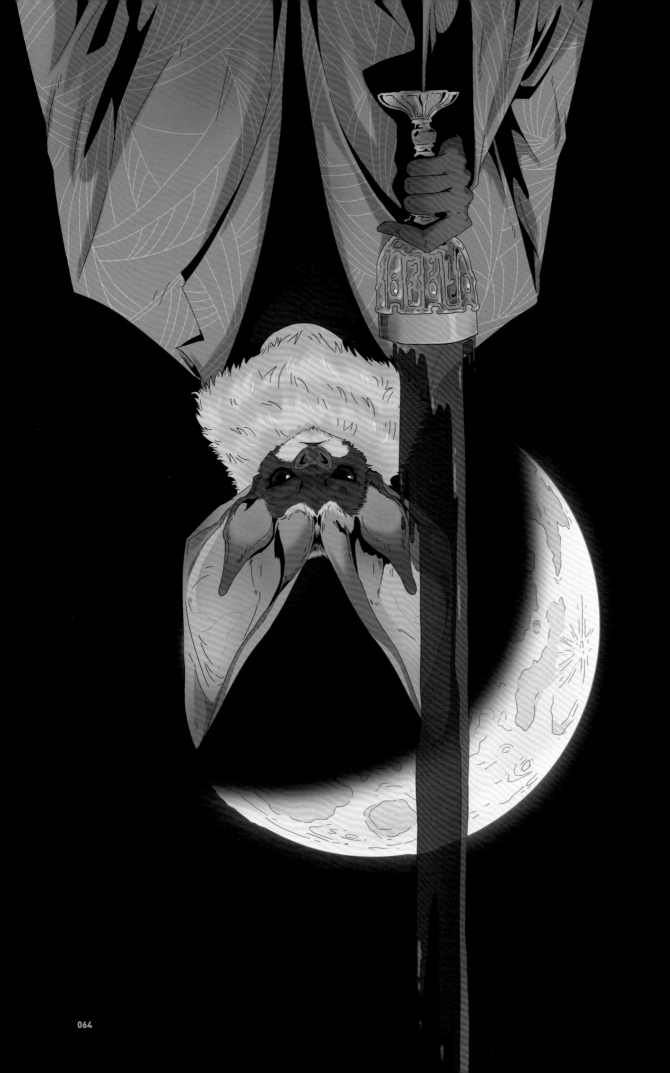

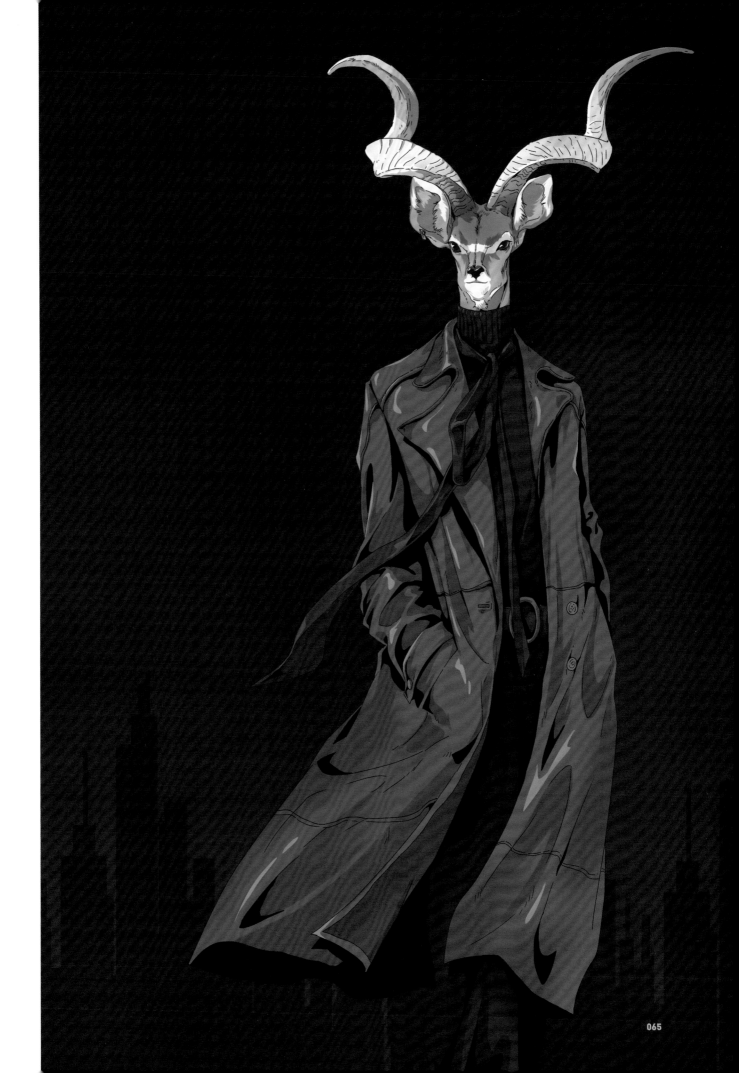

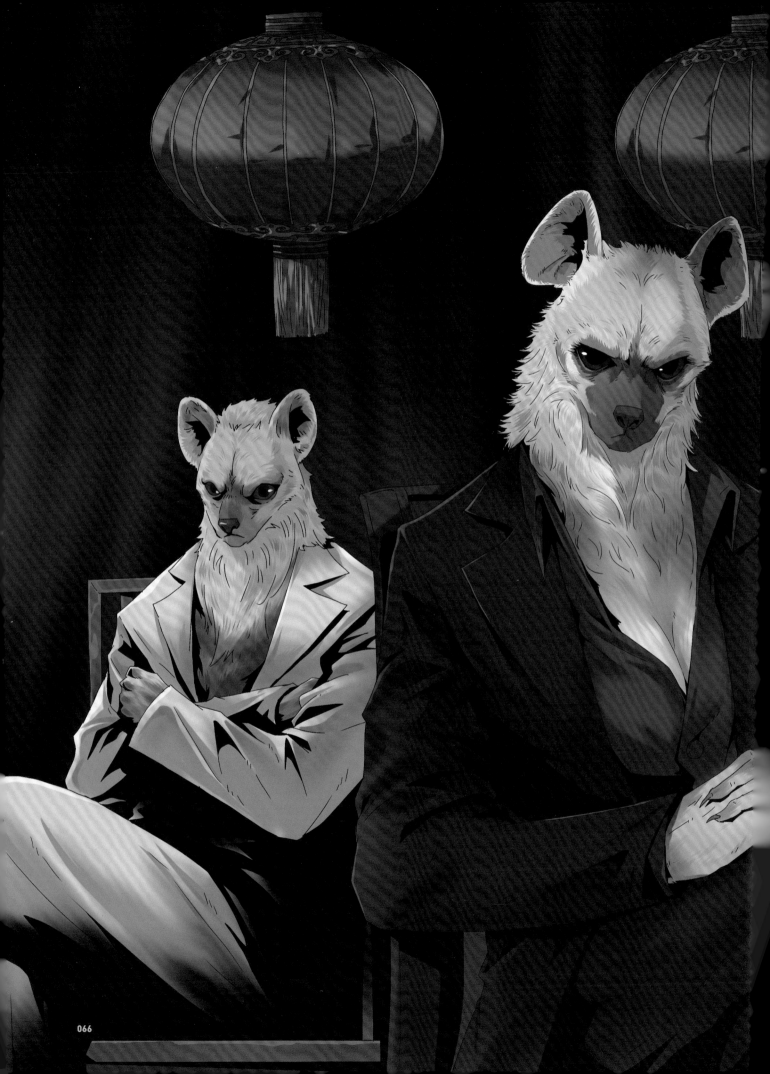

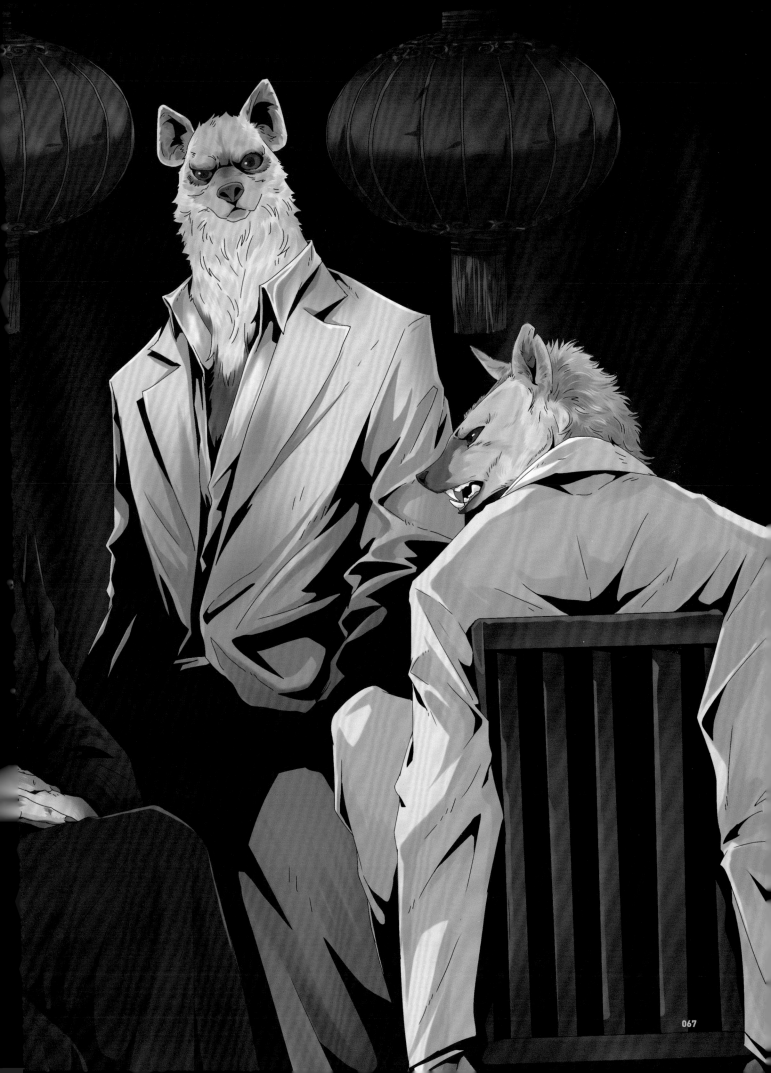

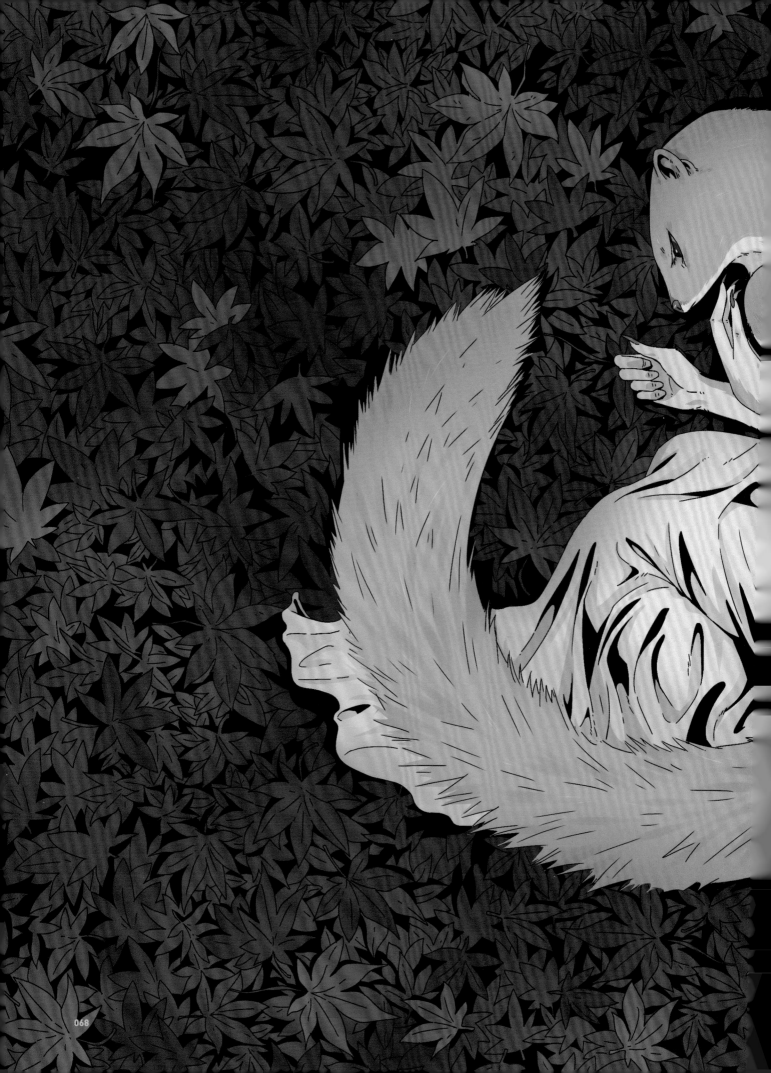

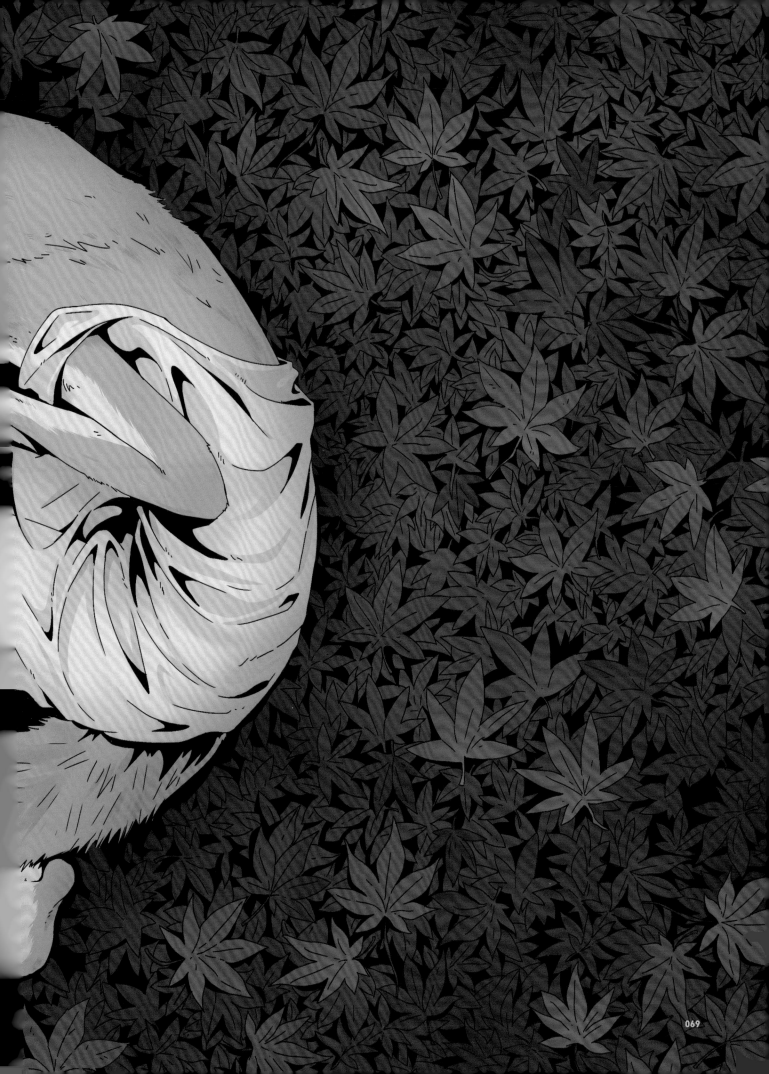

黄 YELLOW

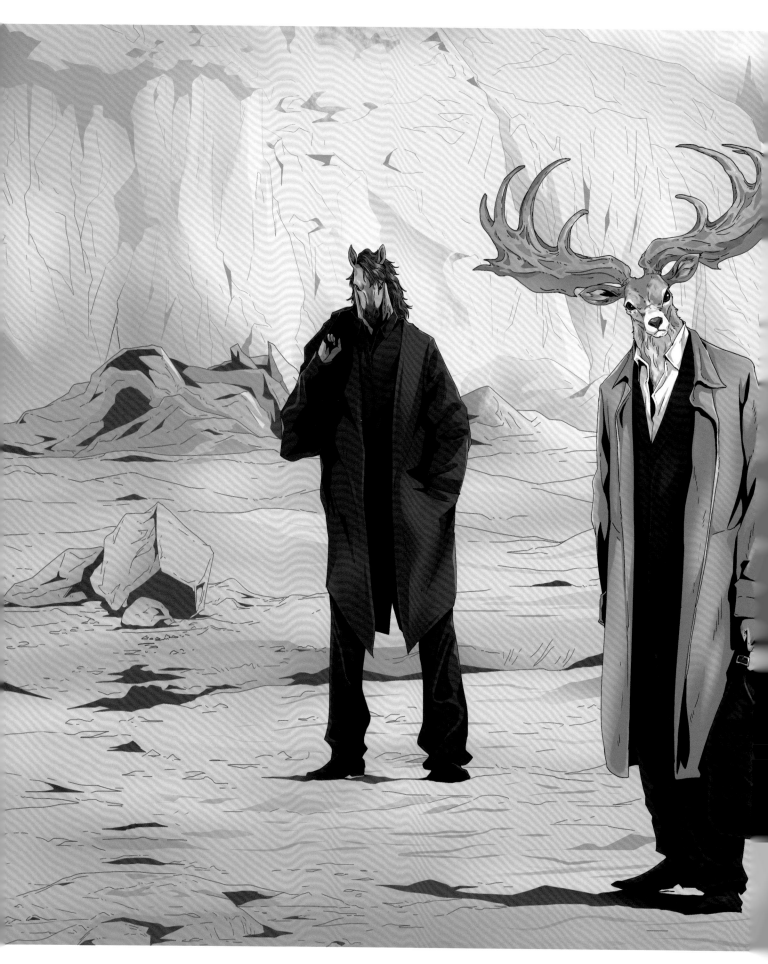

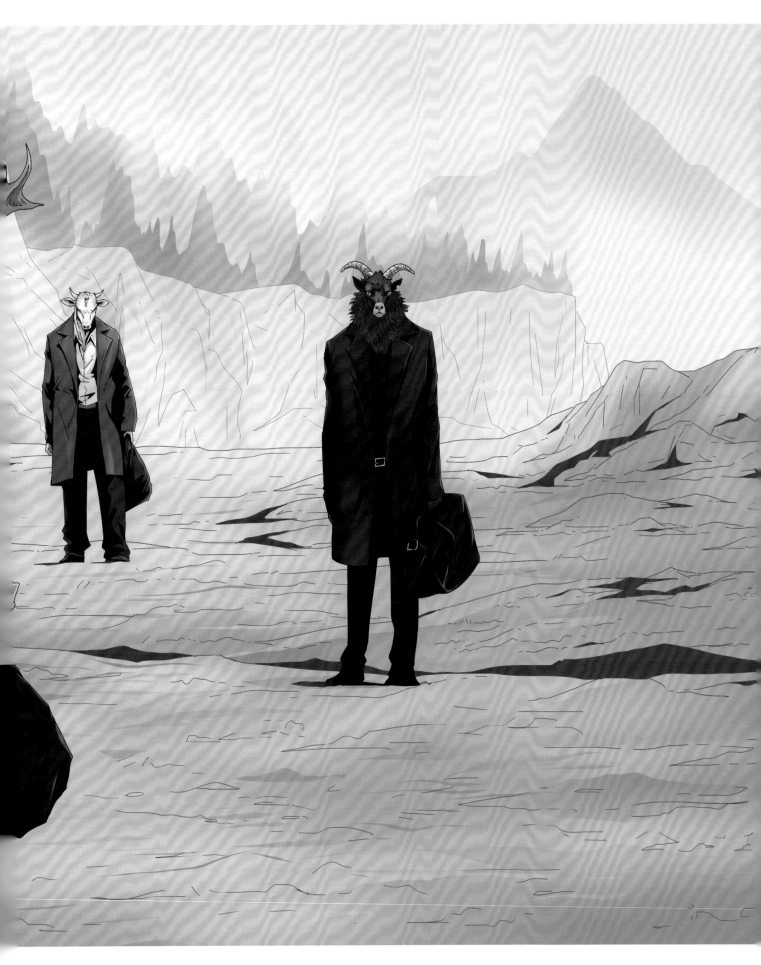

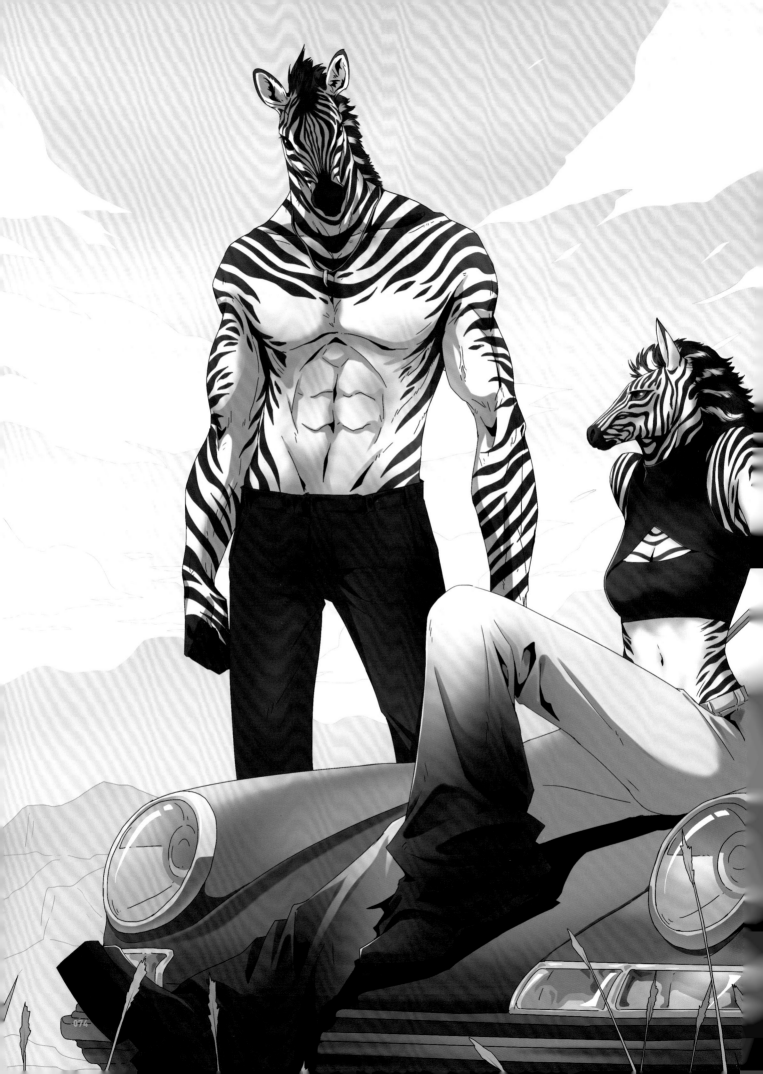

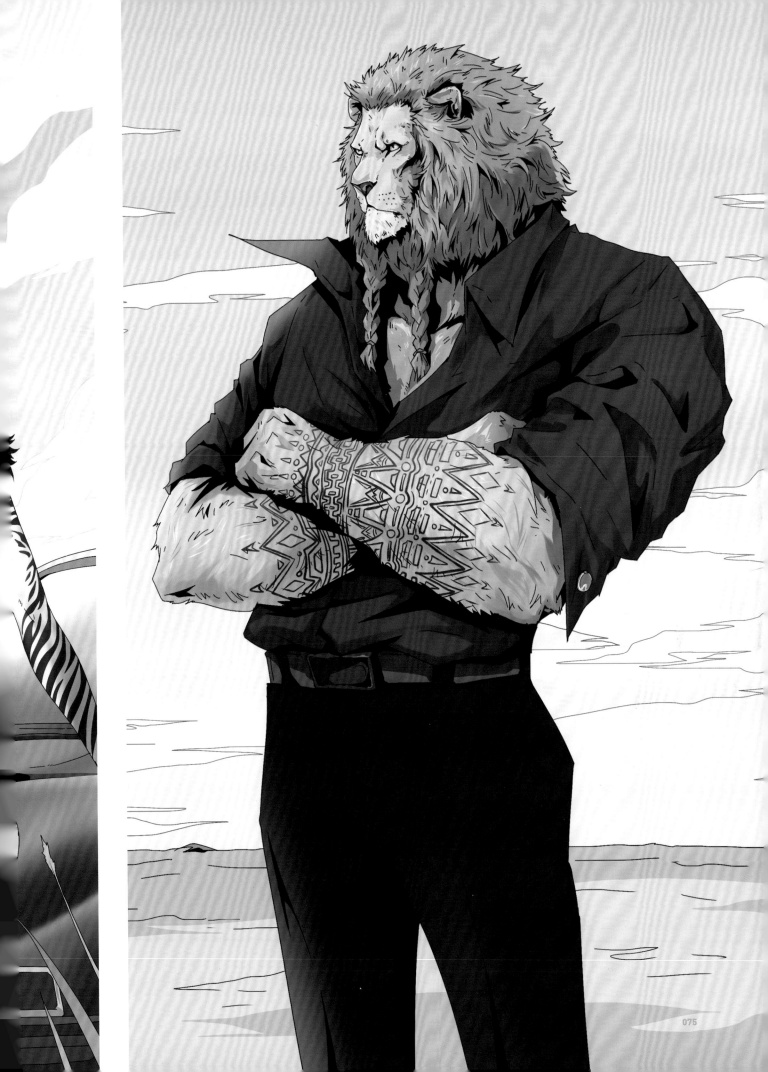

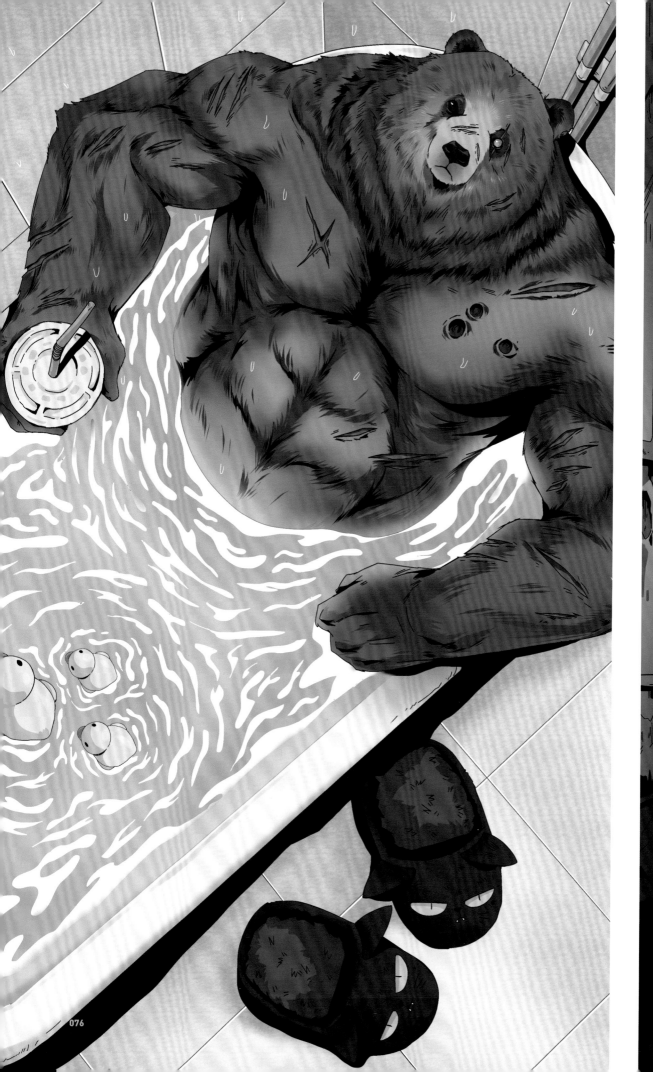

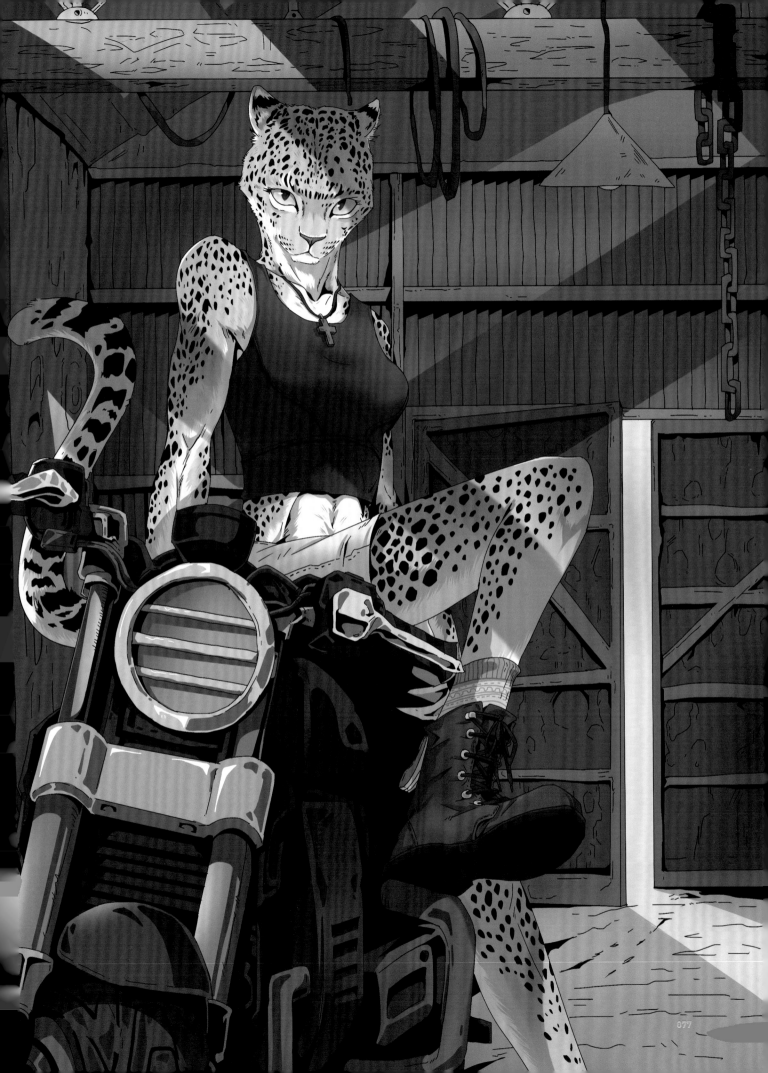

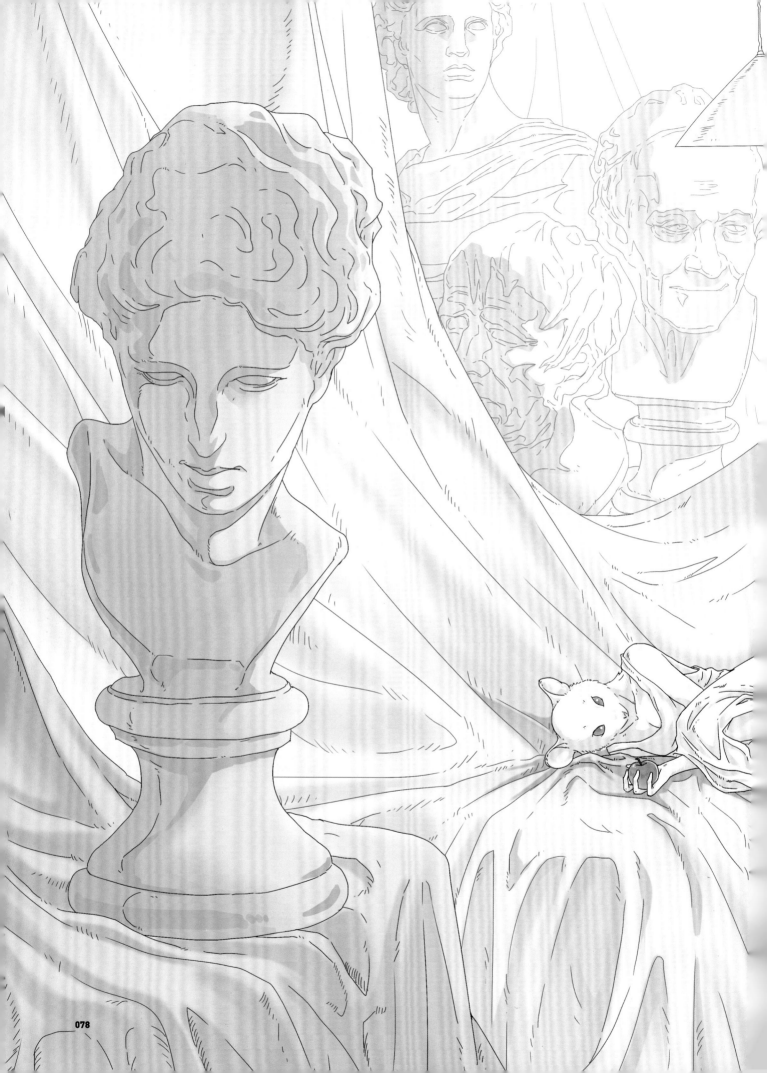

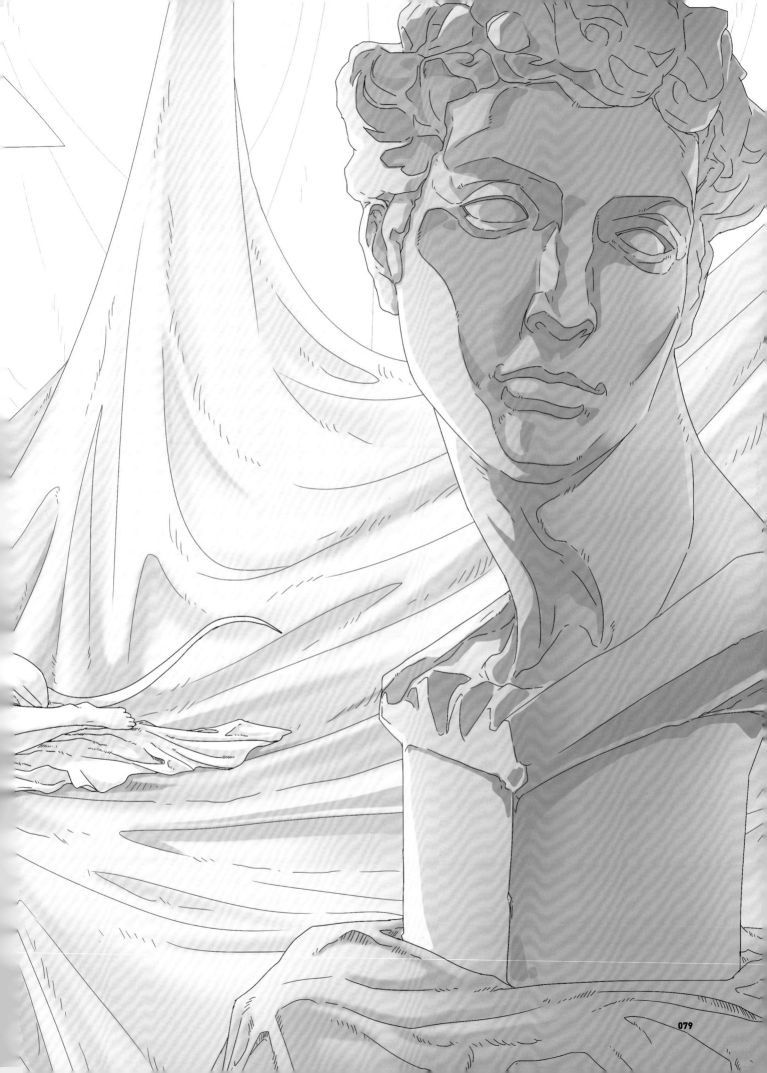

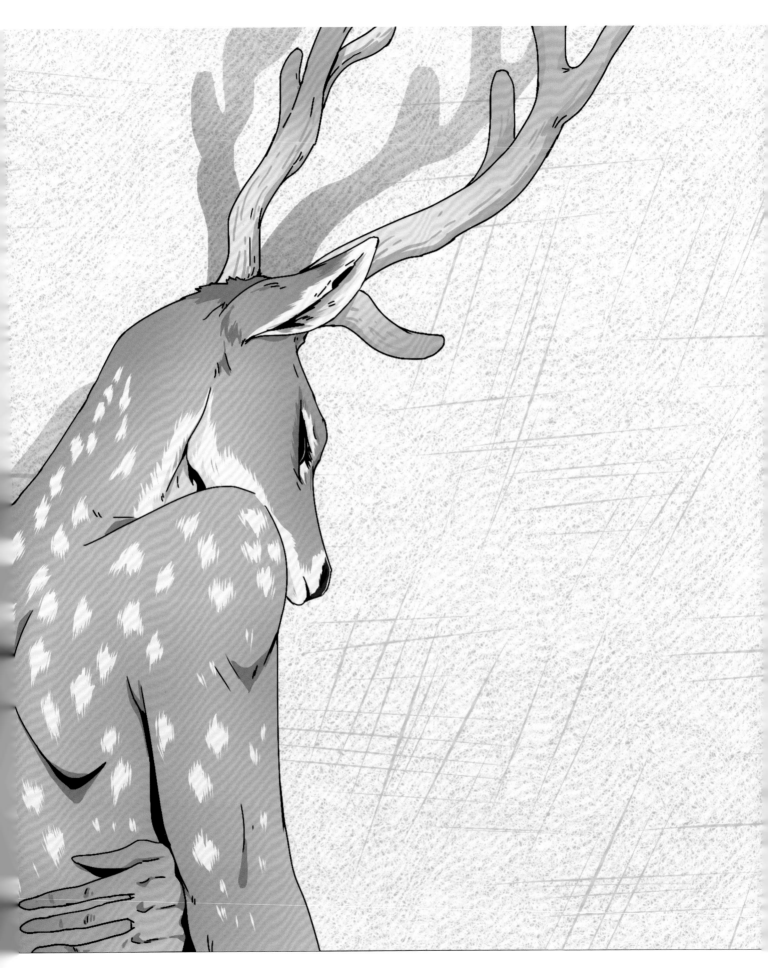

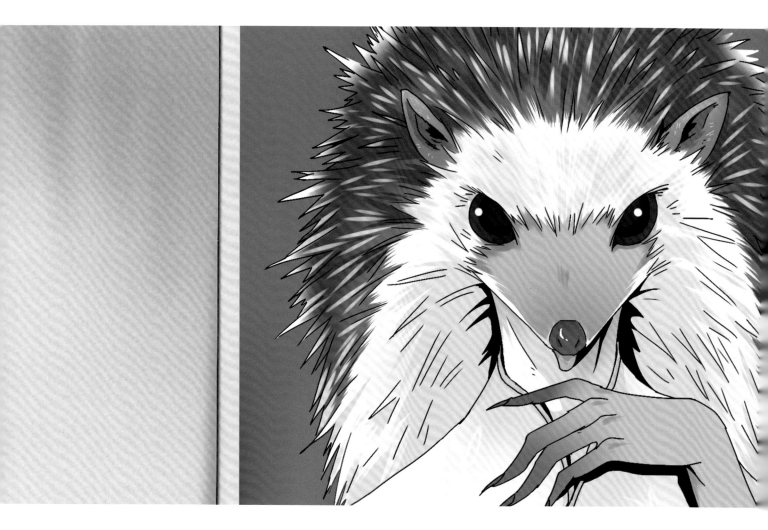

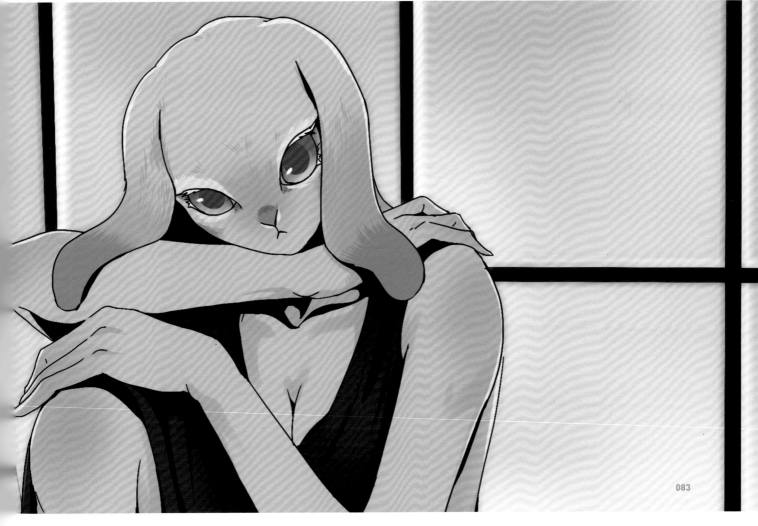

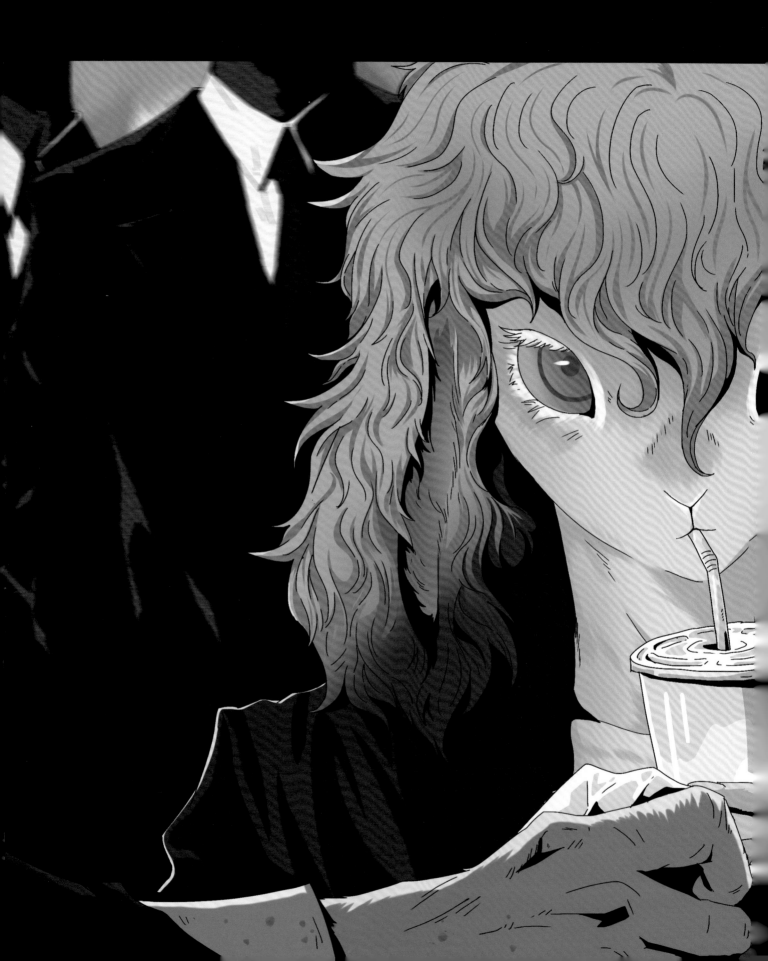

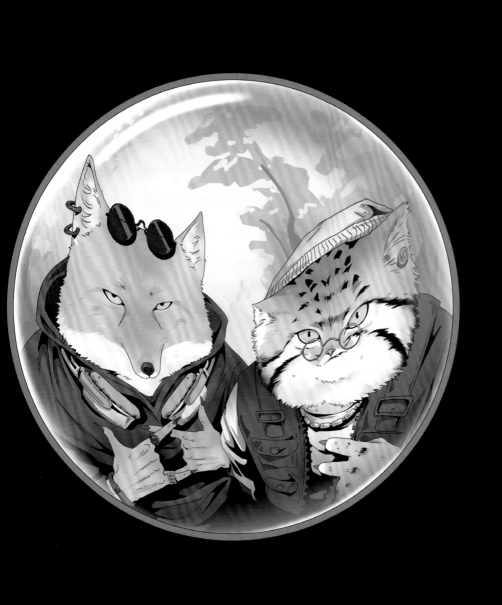

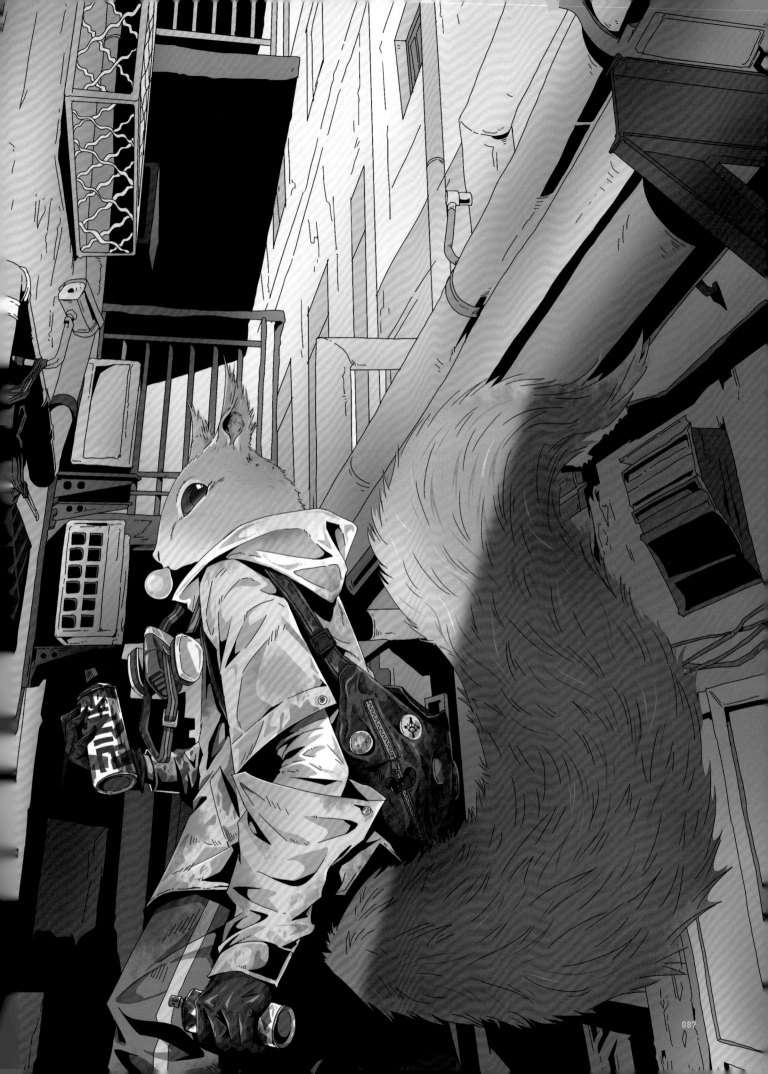

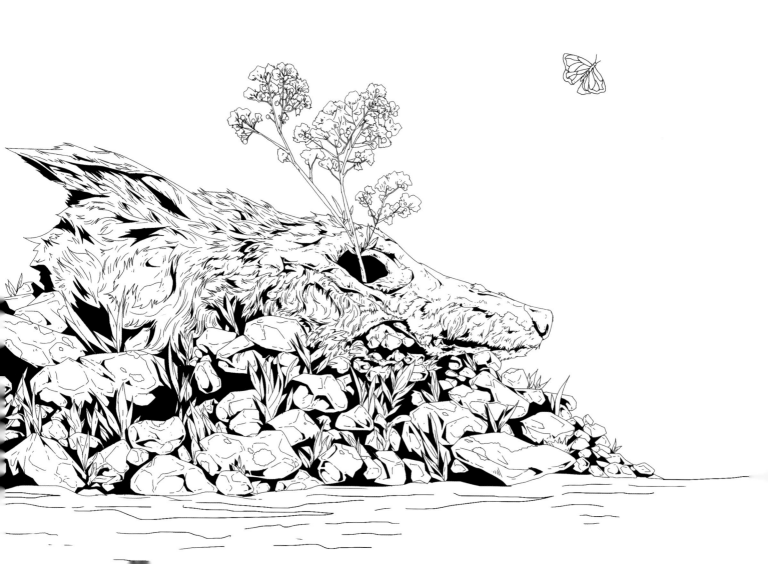

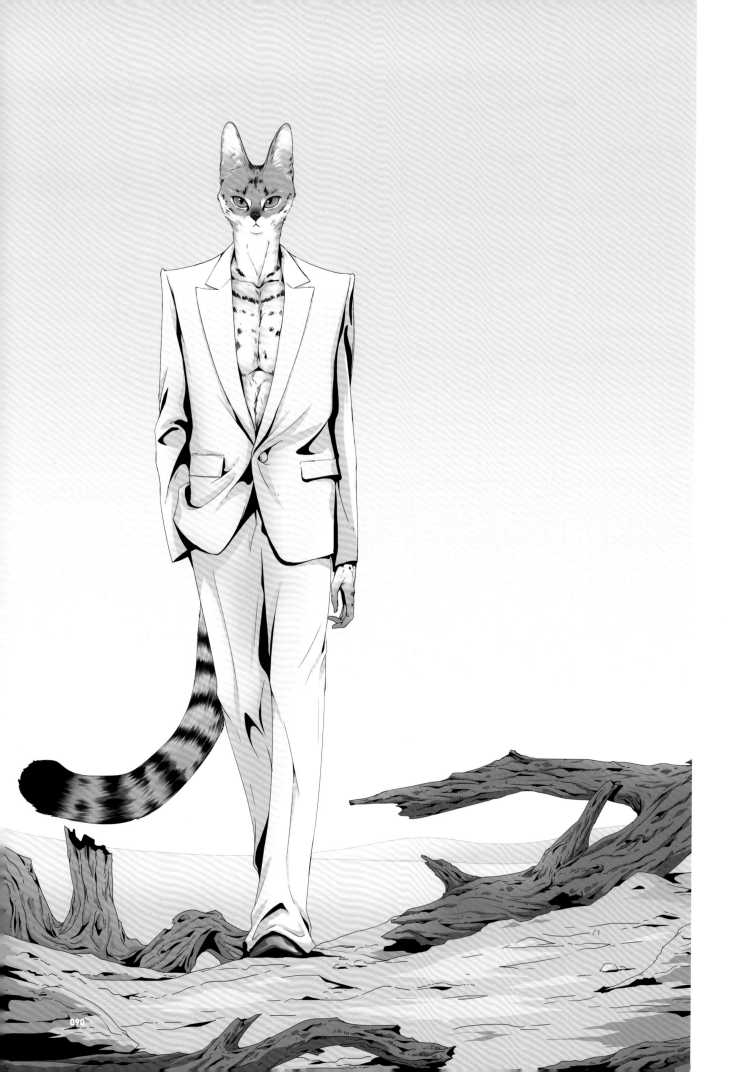

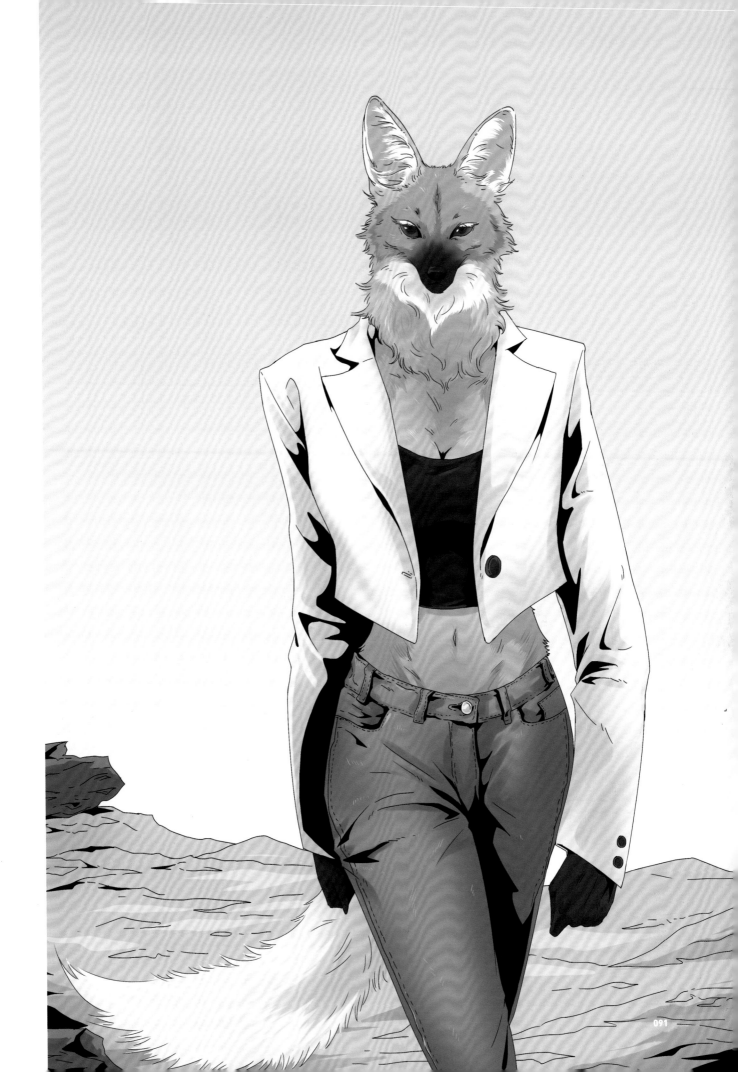

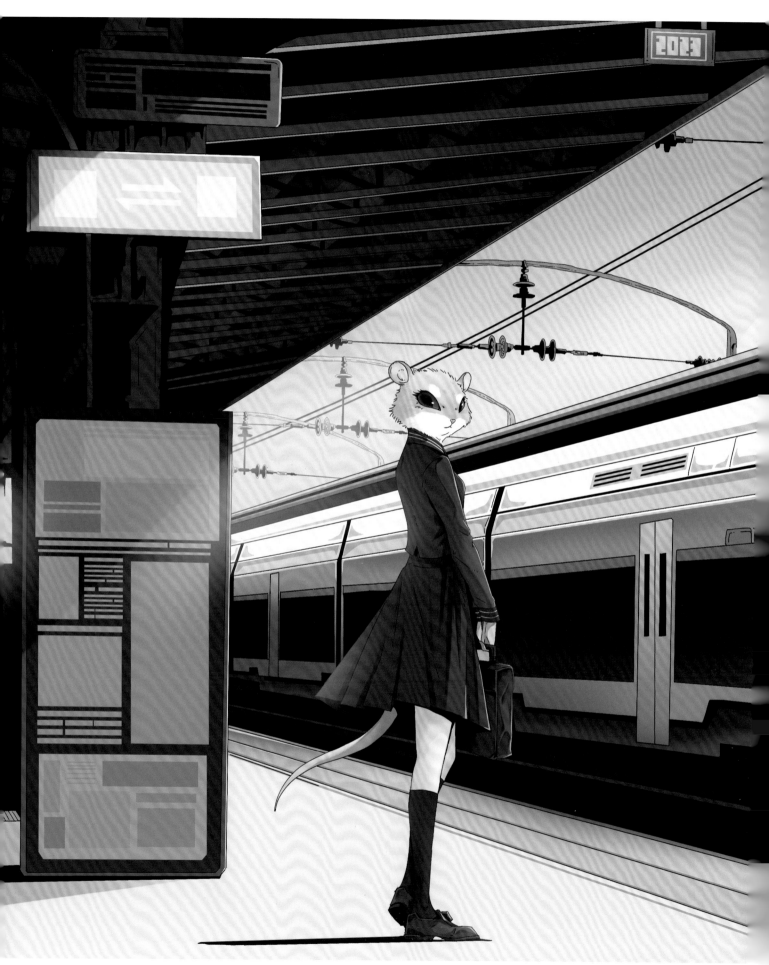

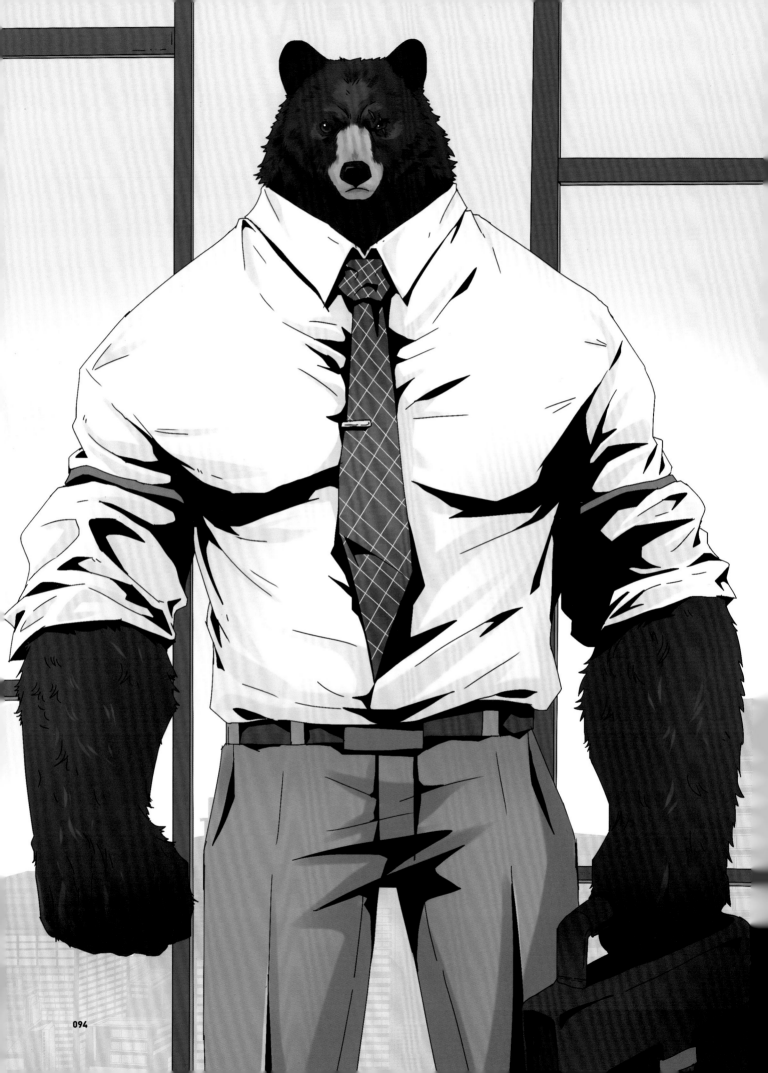

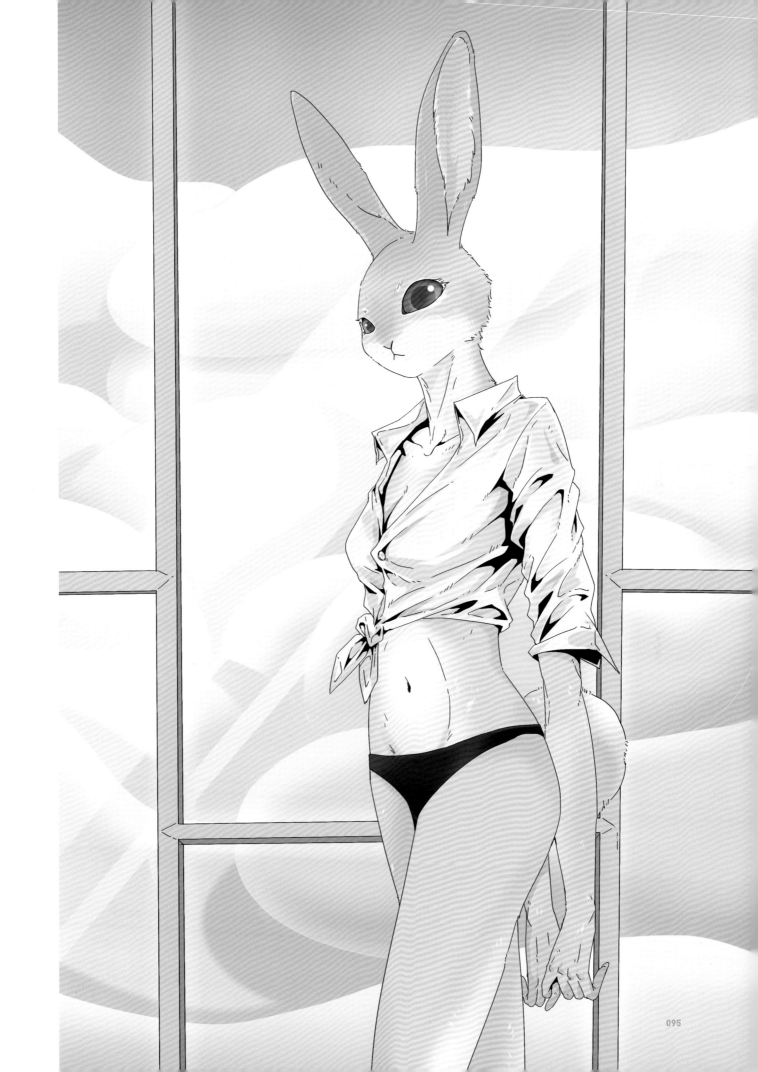

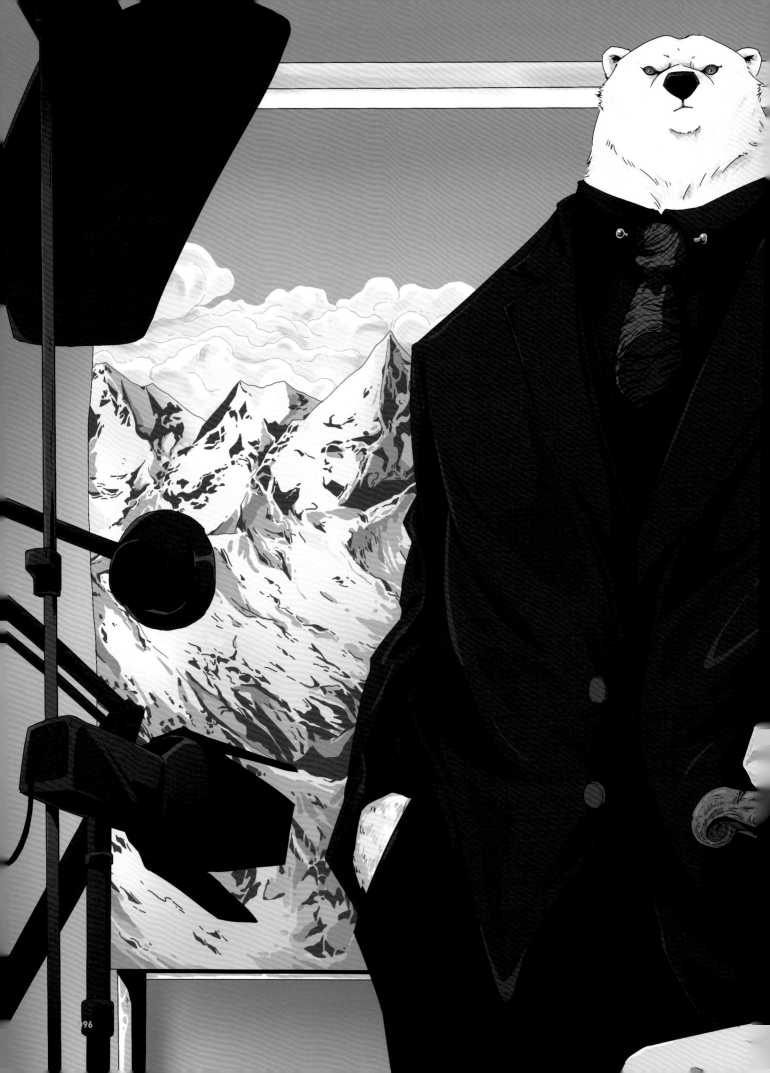

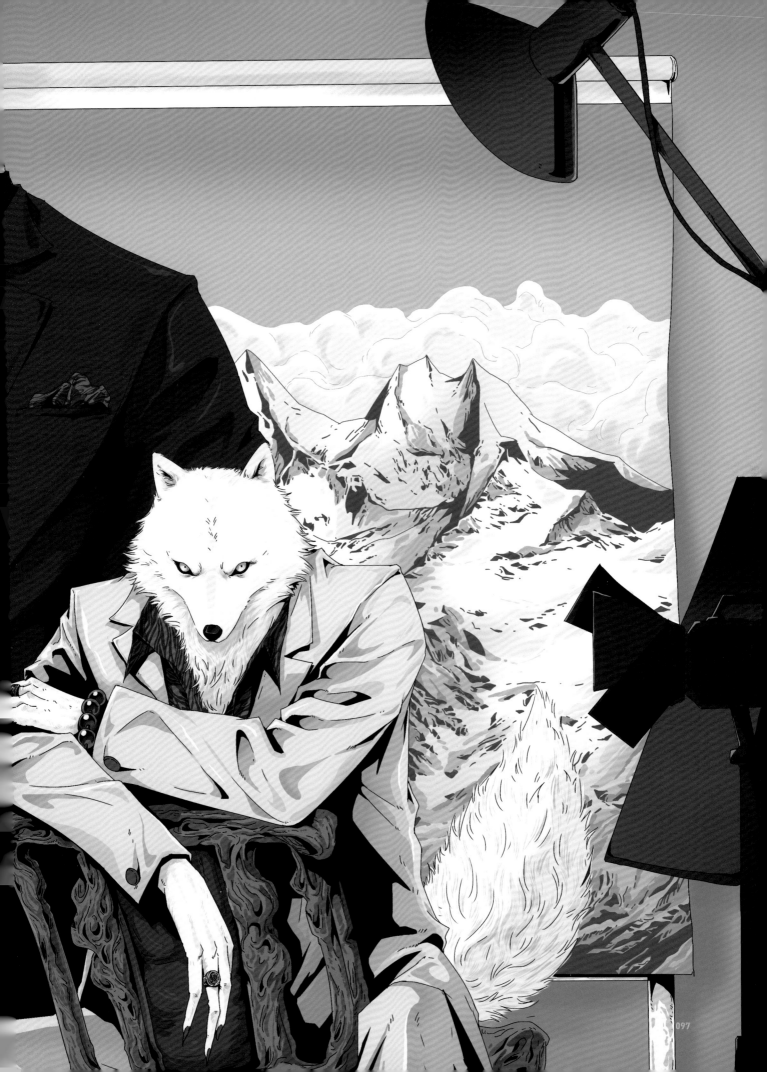

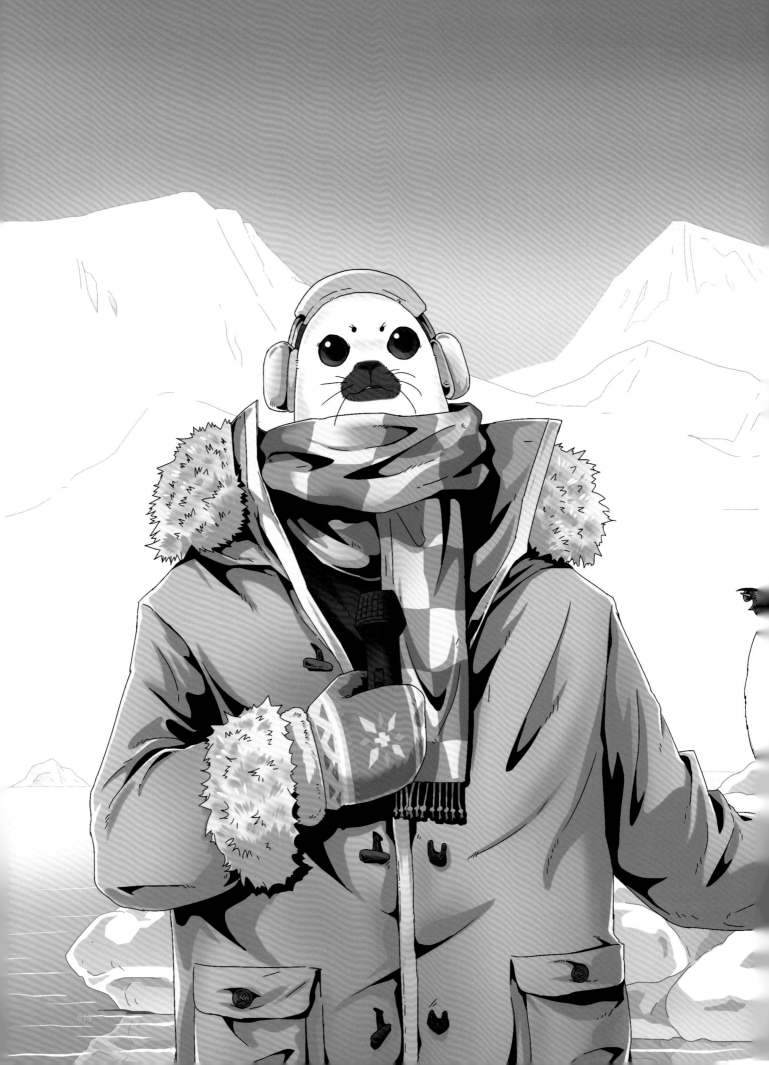

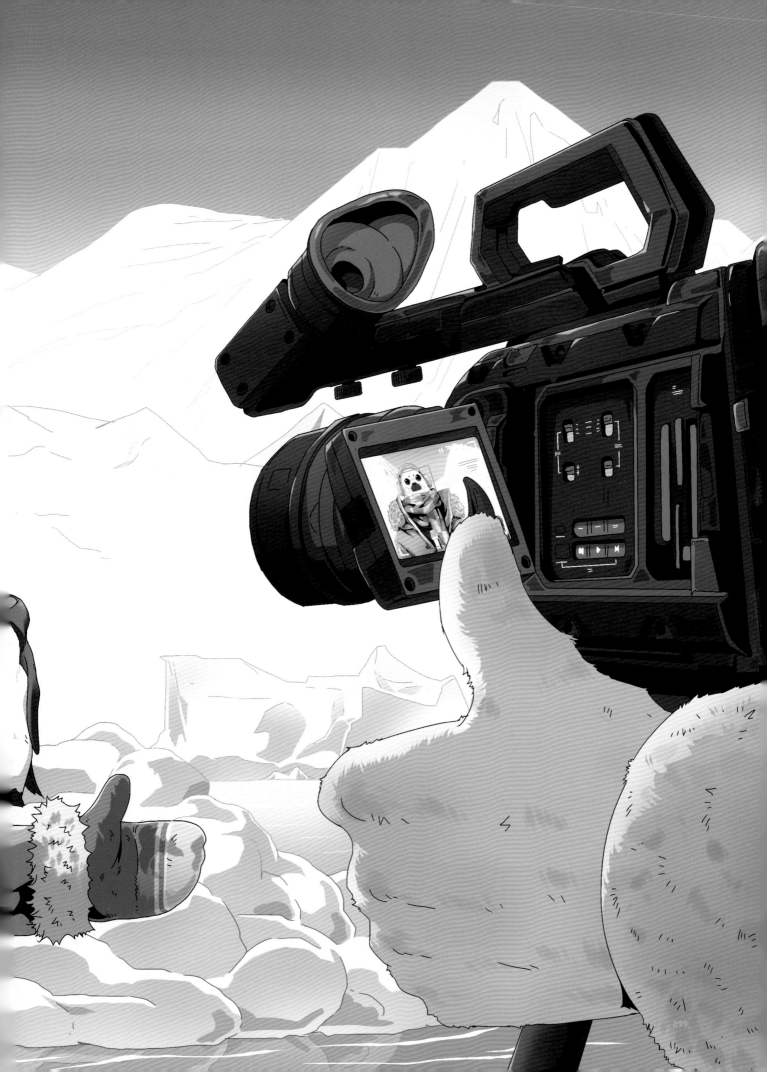

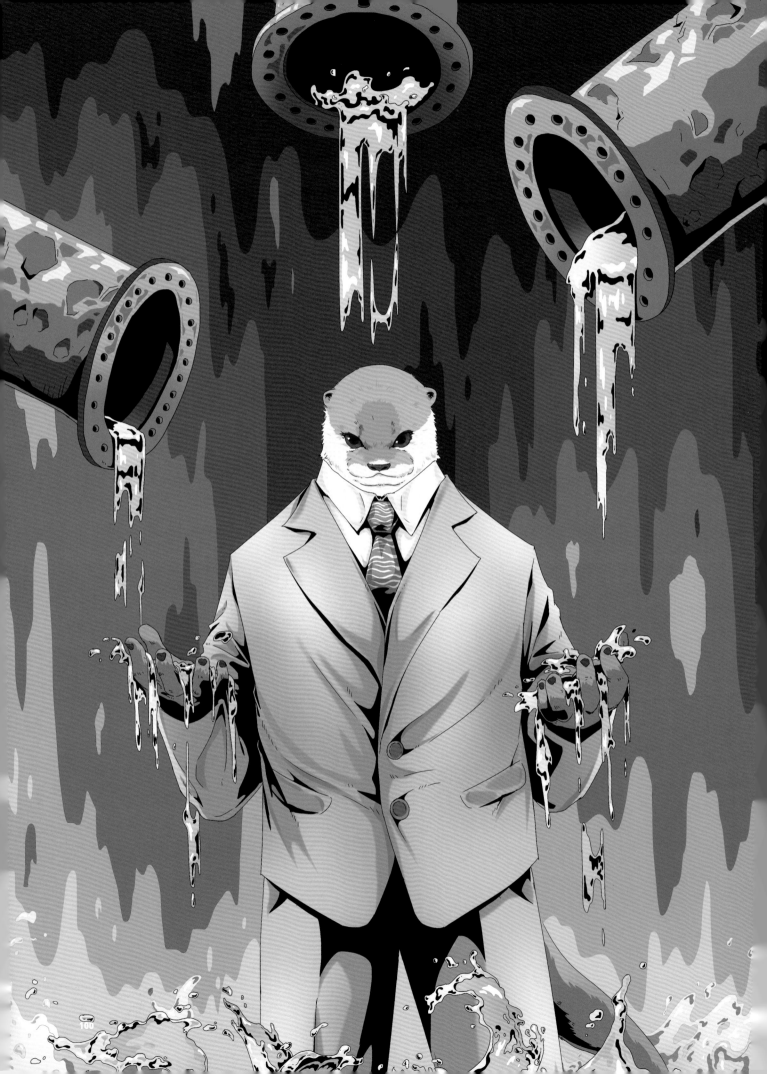

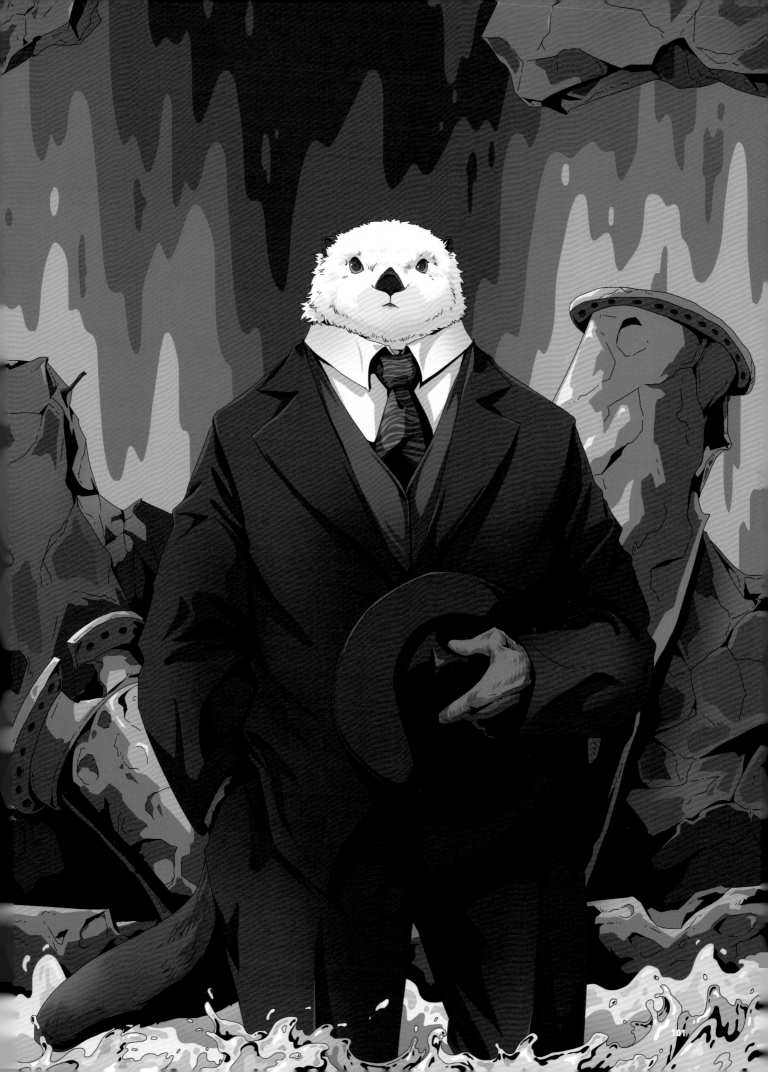

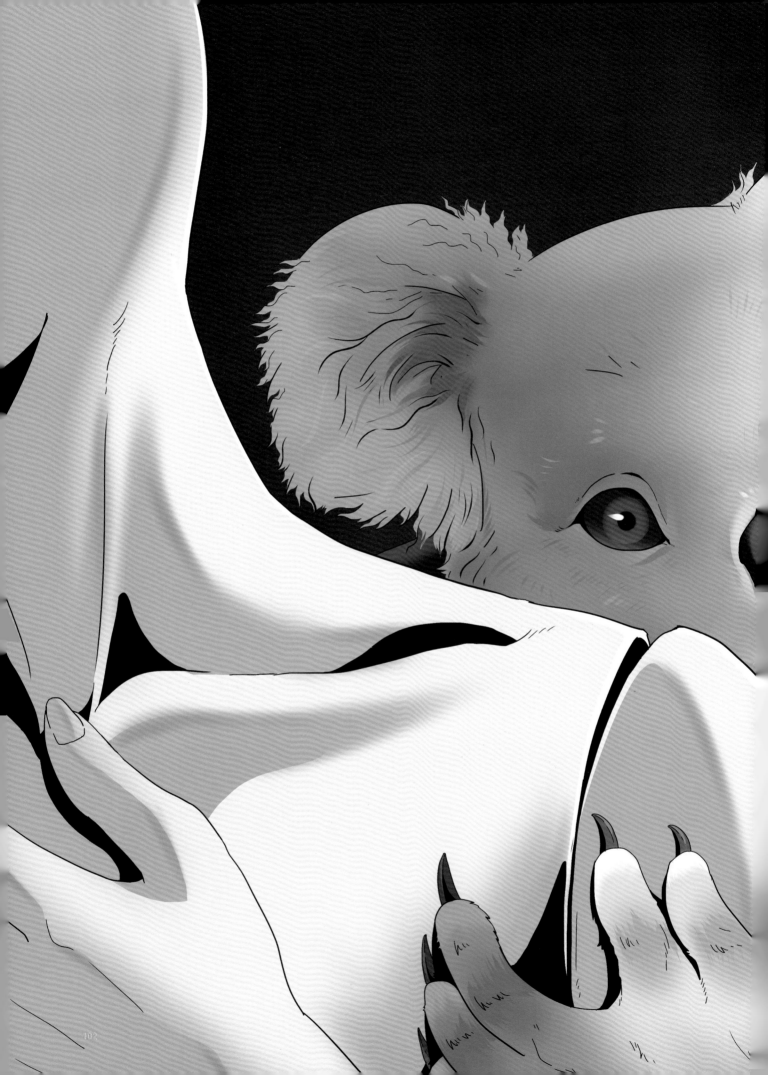

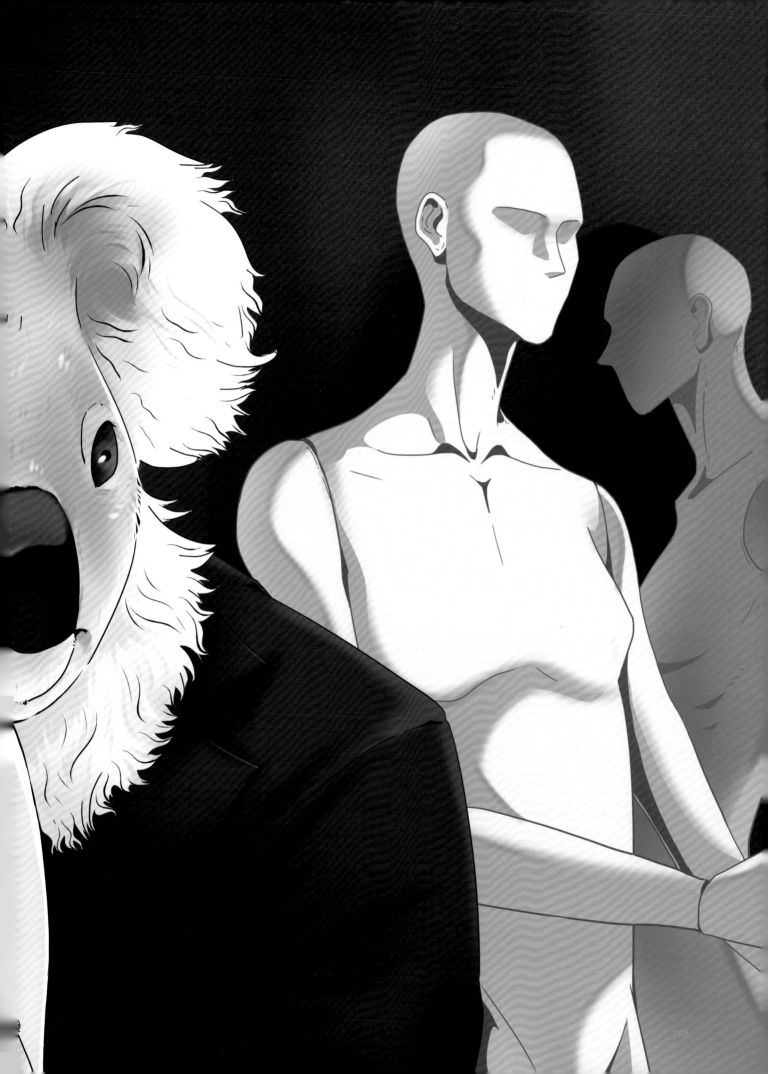

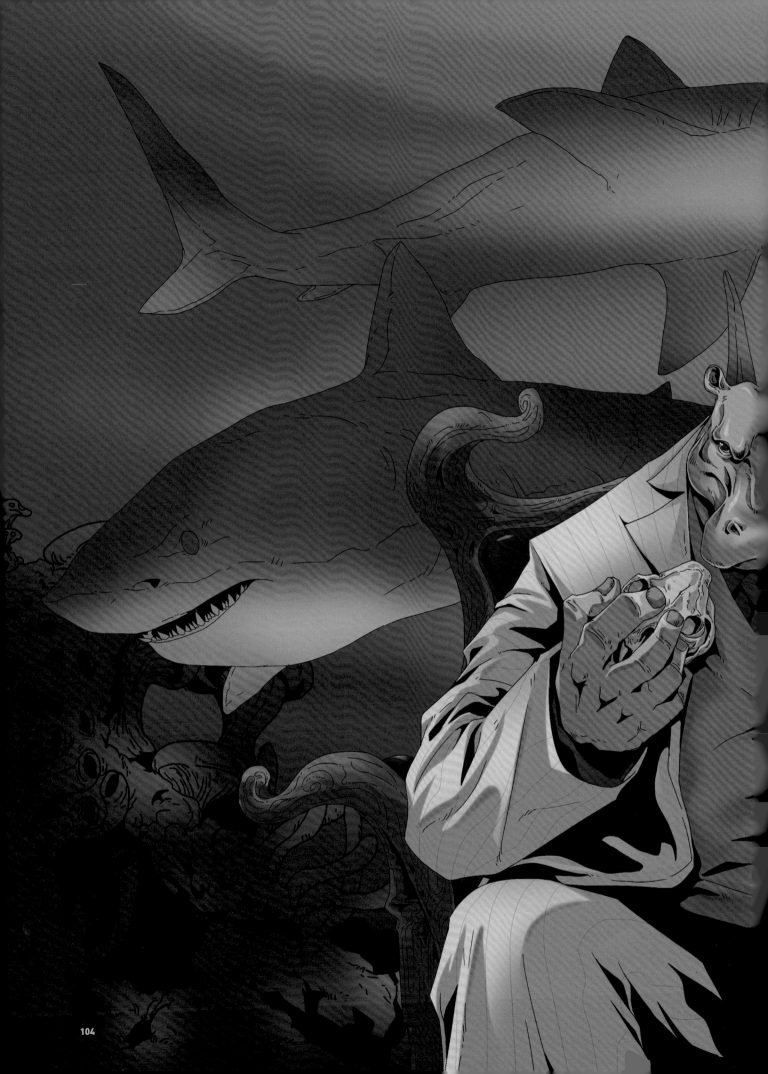

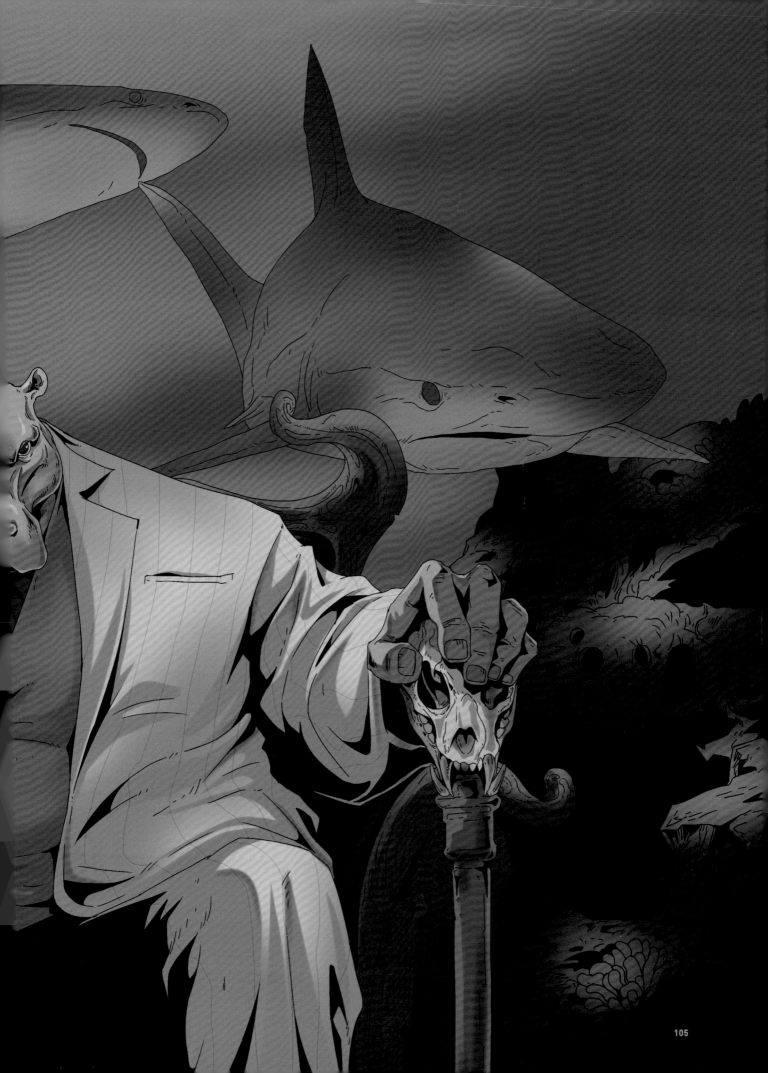

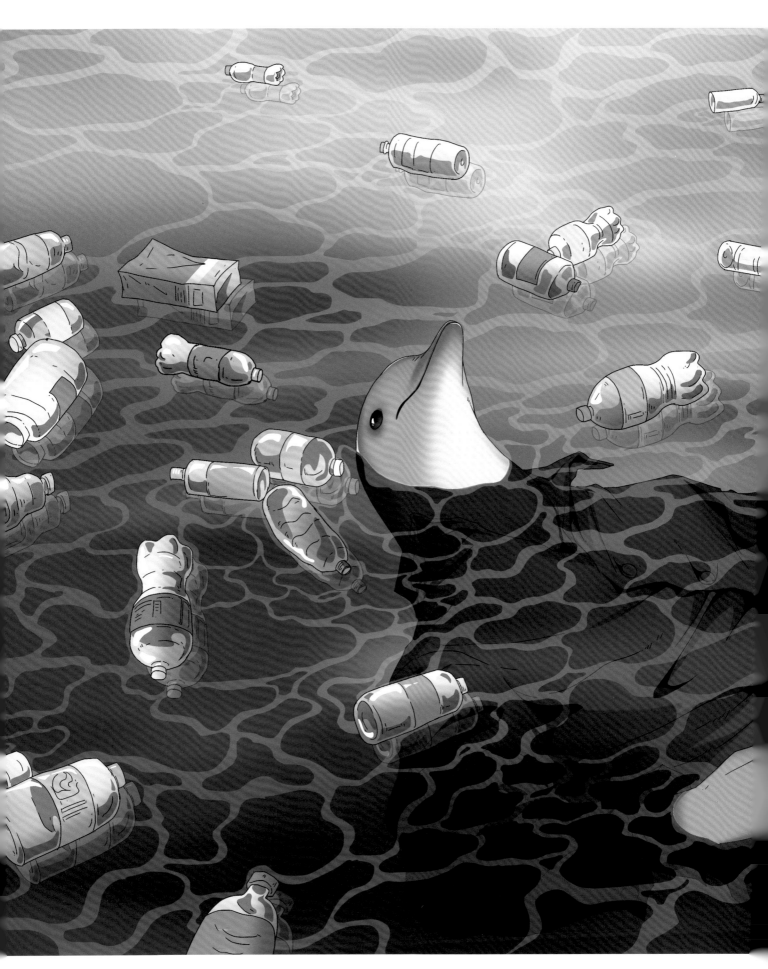

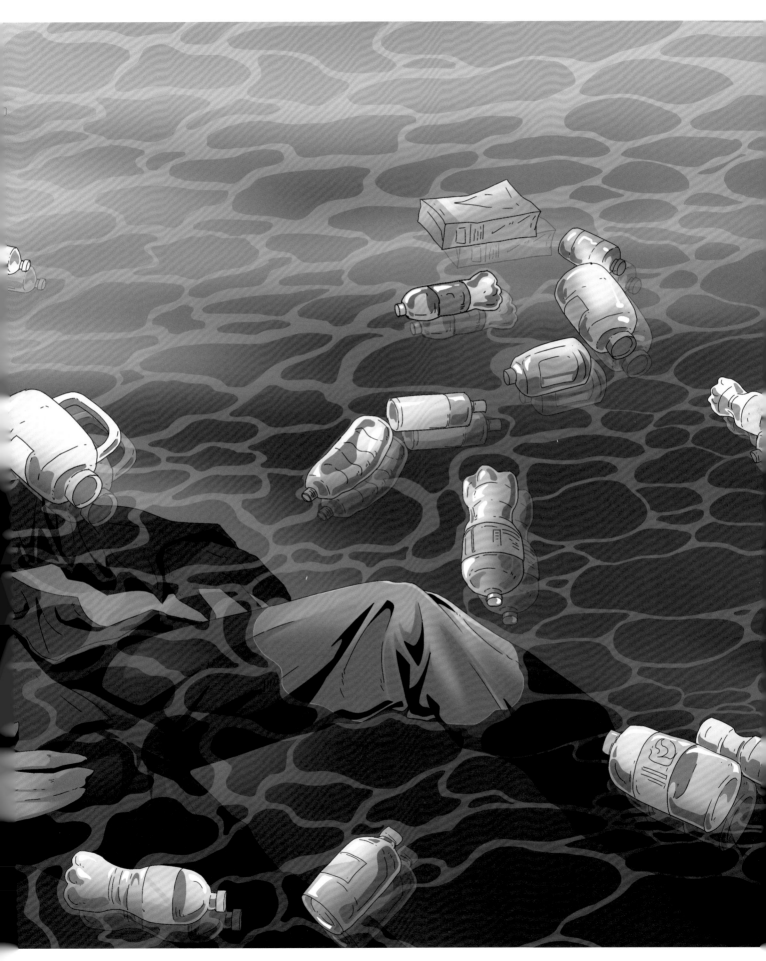

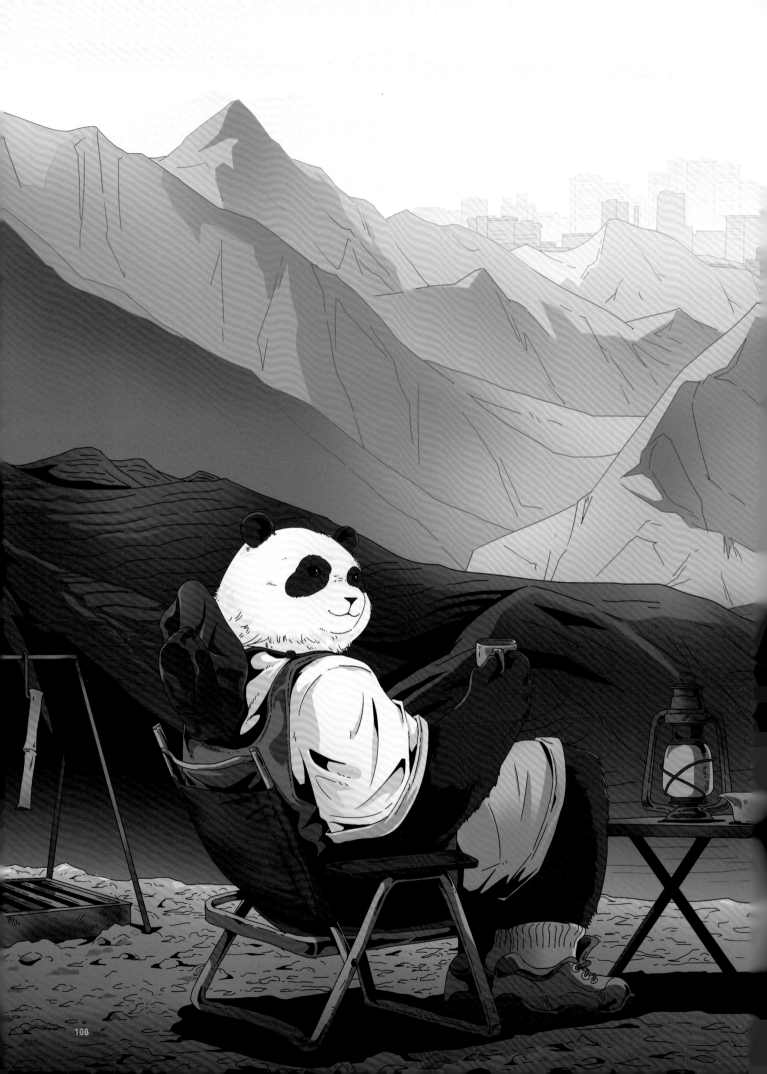

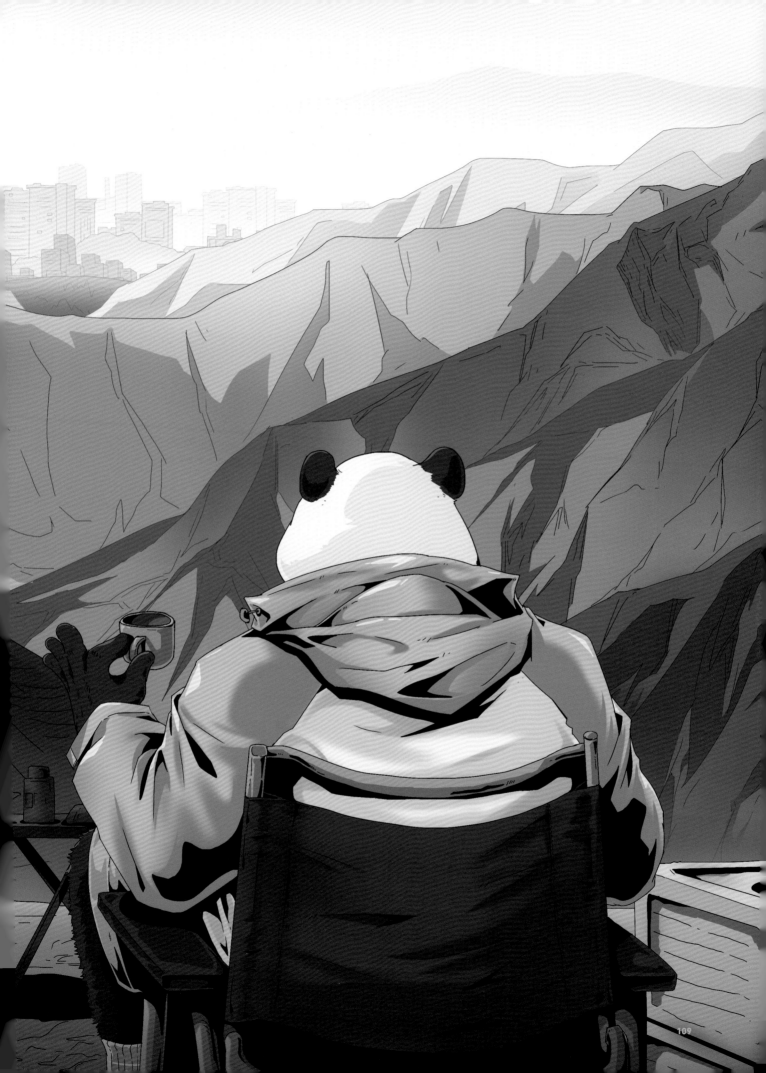

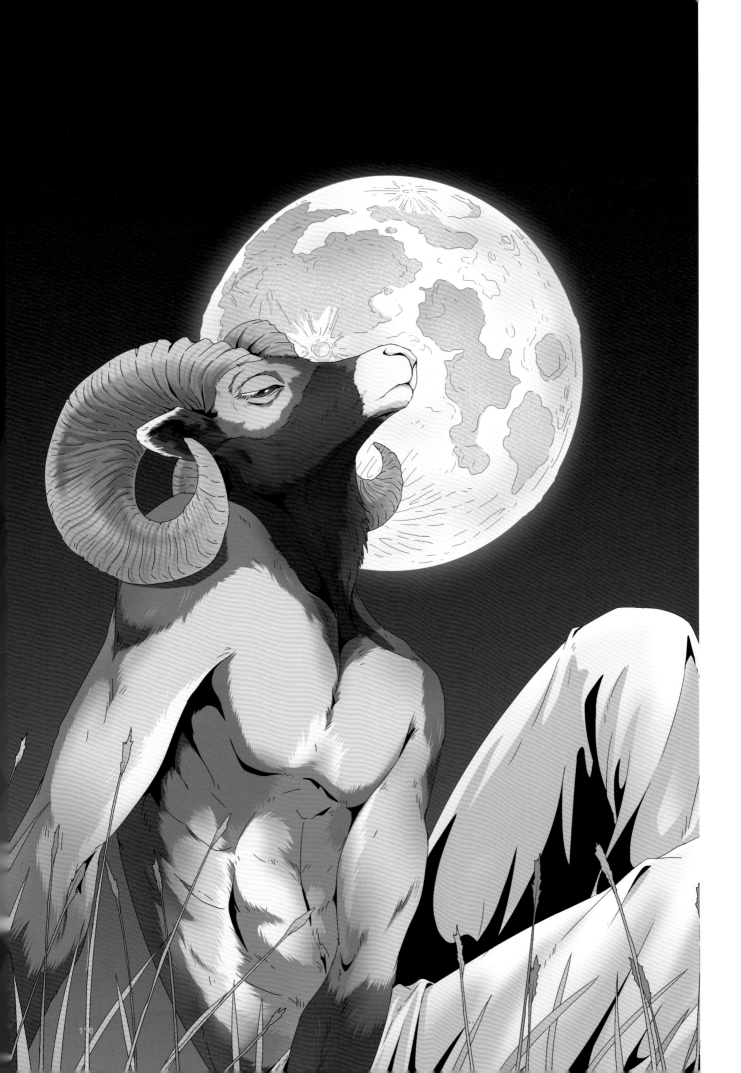

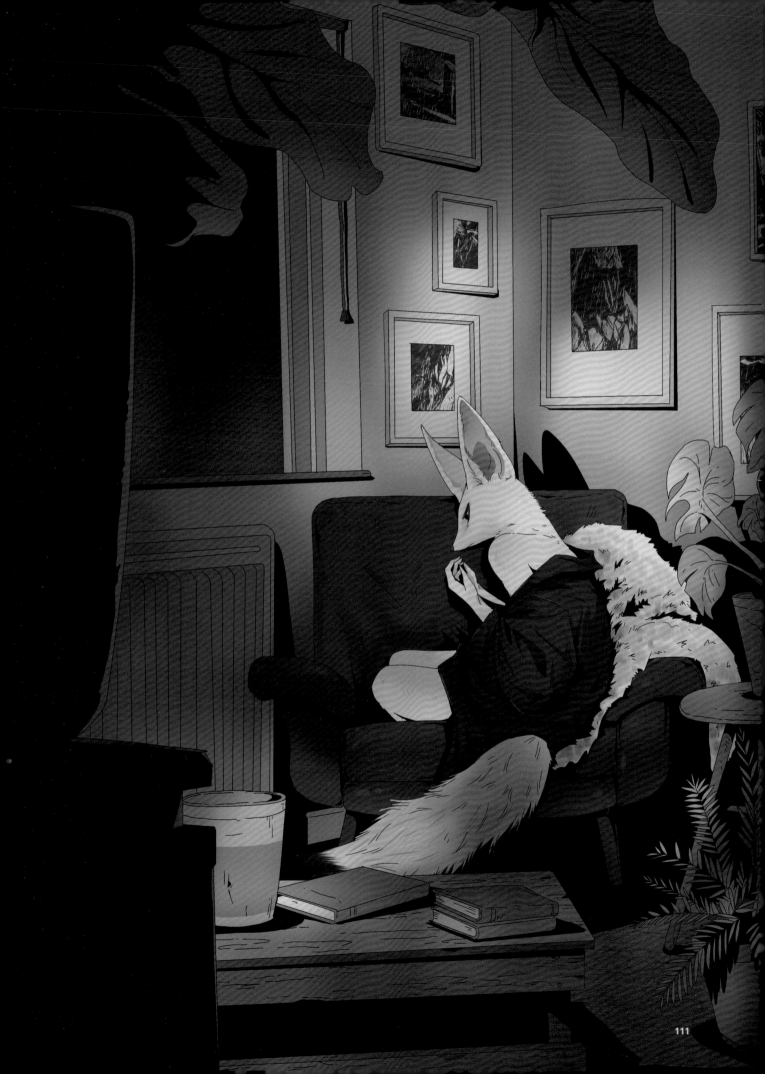

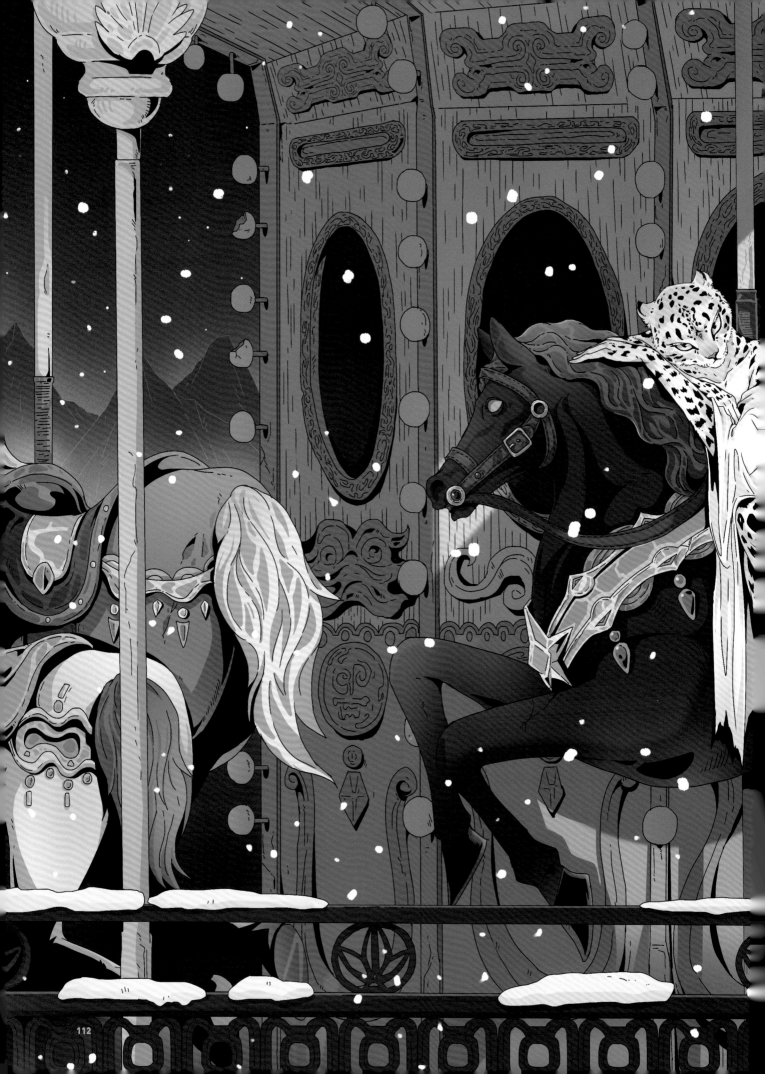

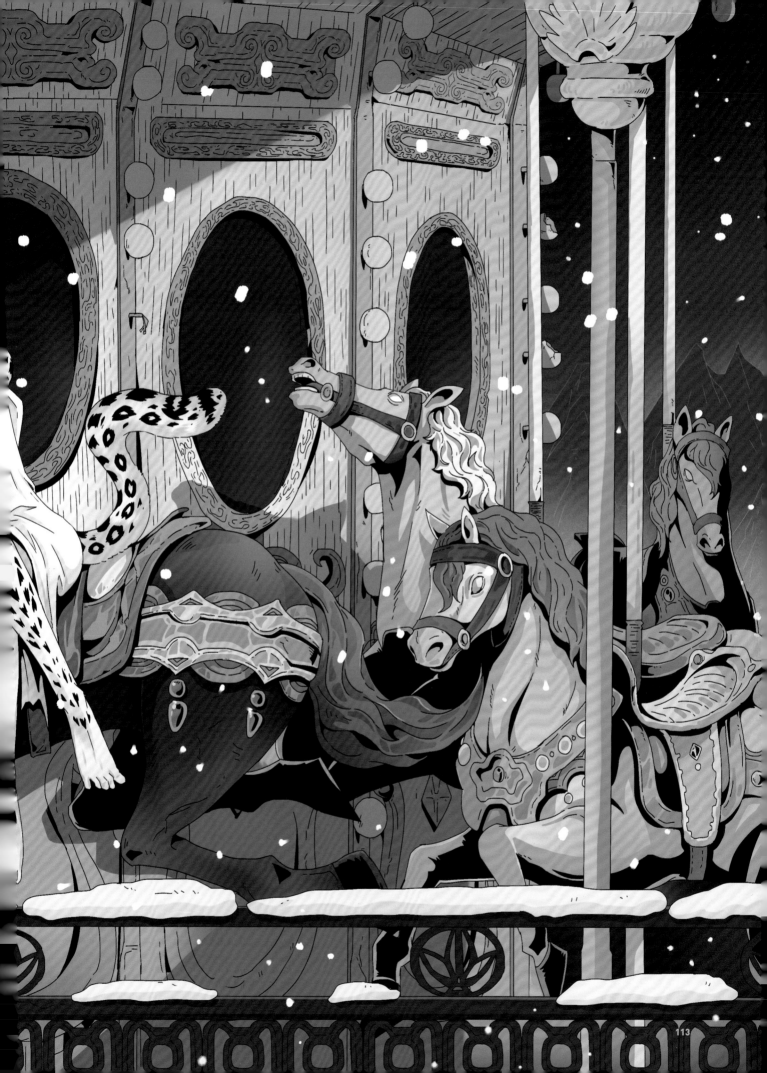

绿 GREEN

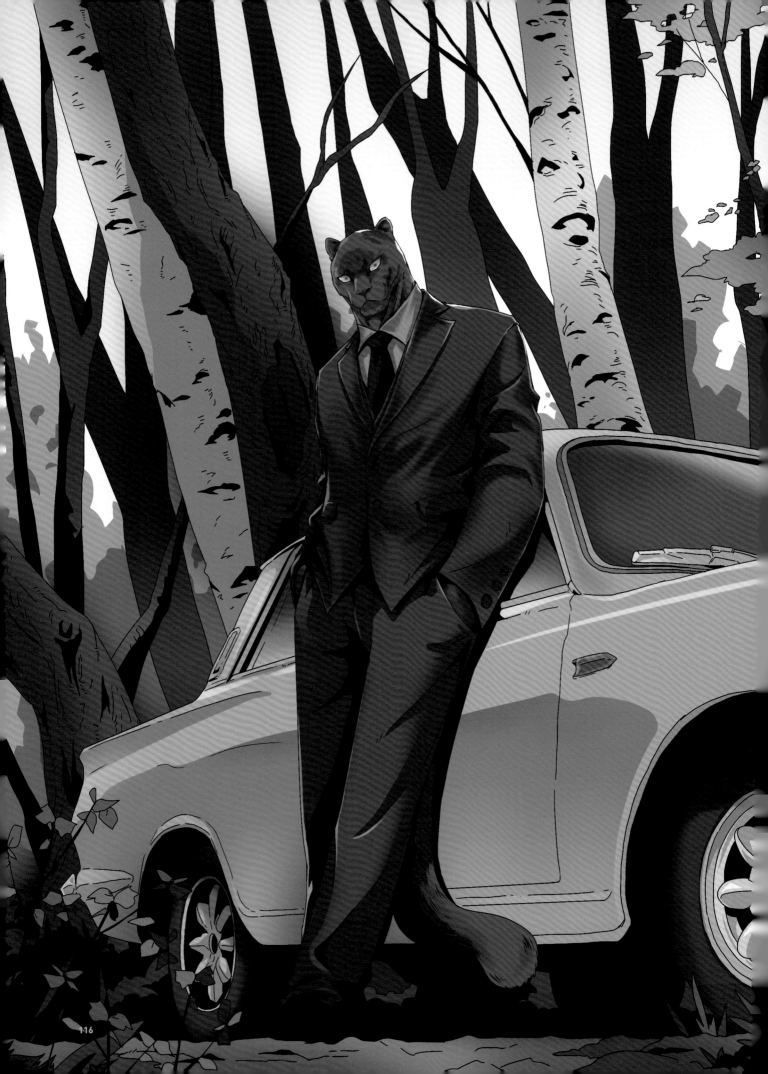

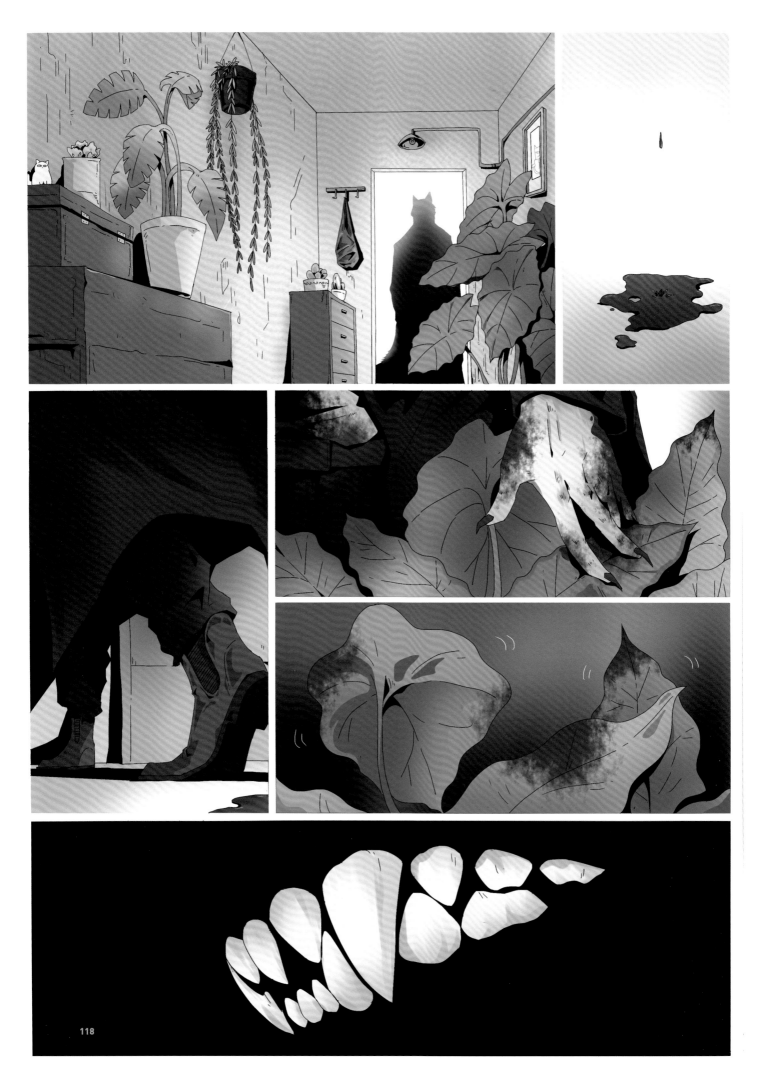

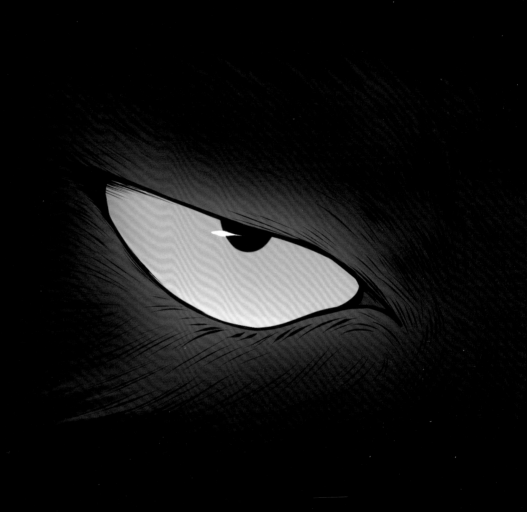

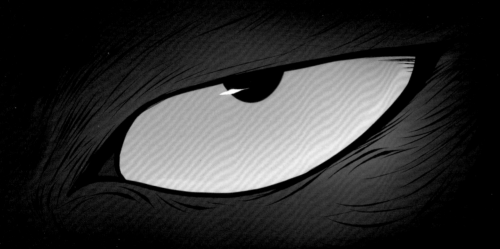

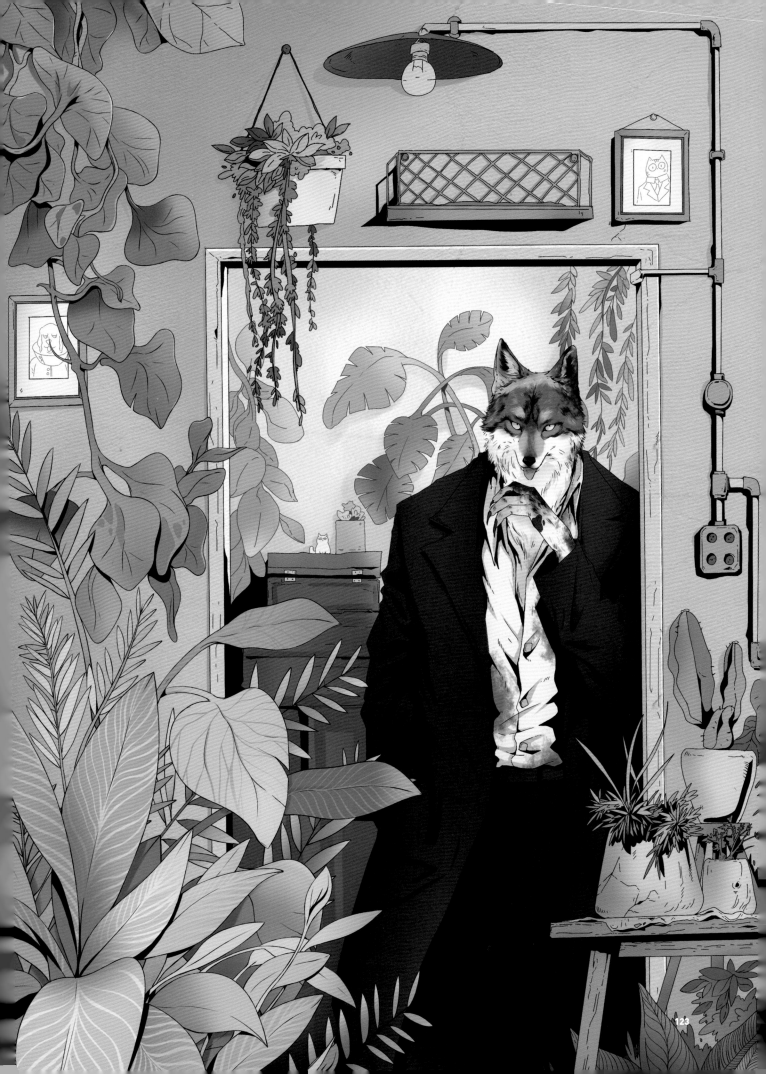

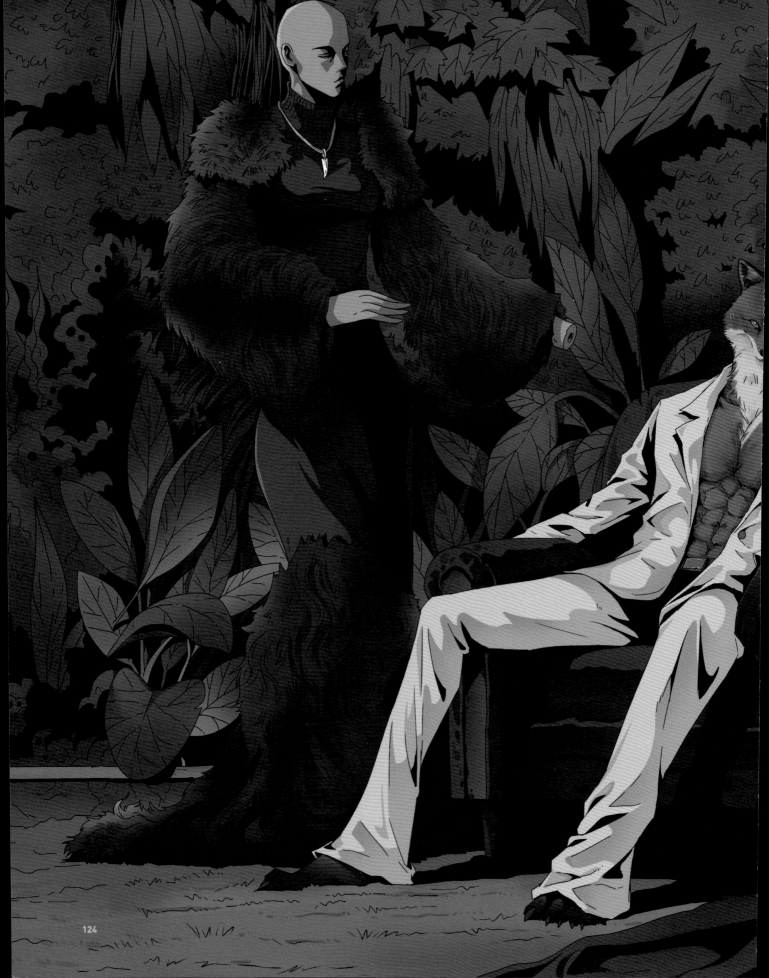

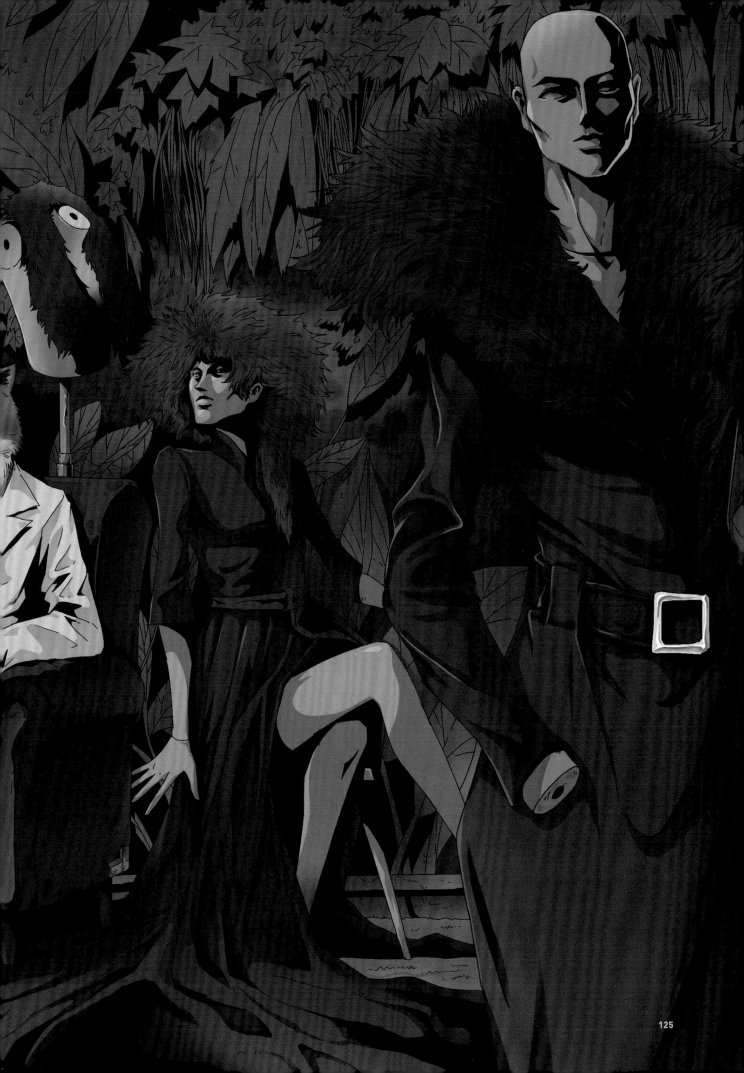

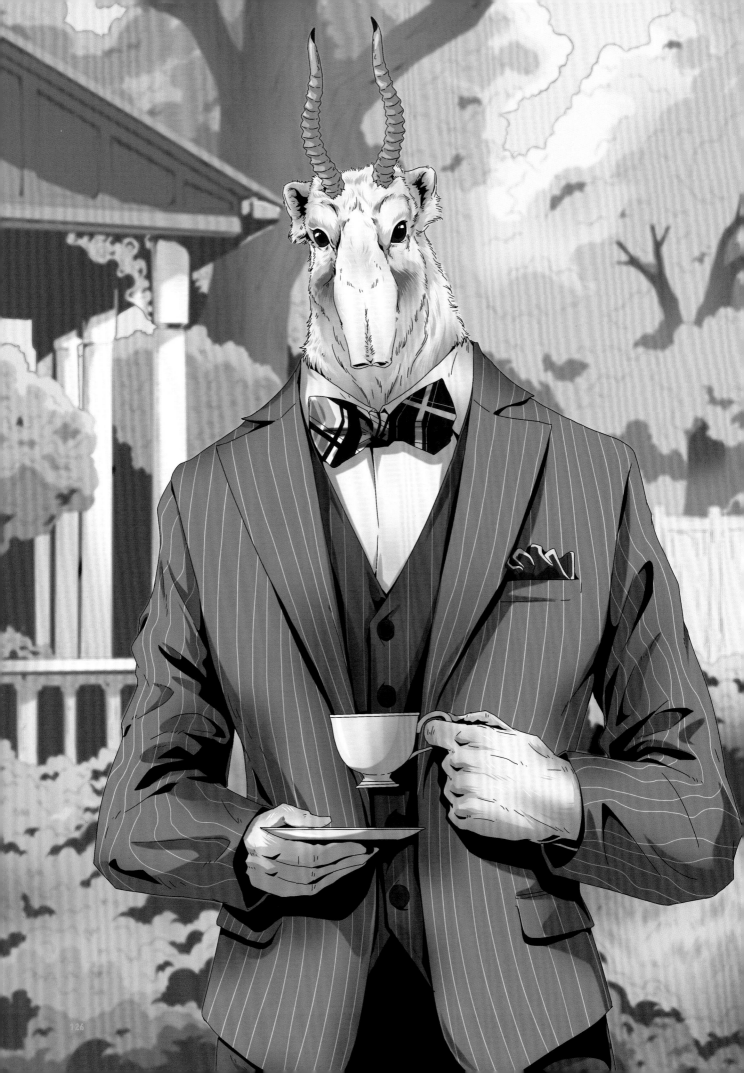

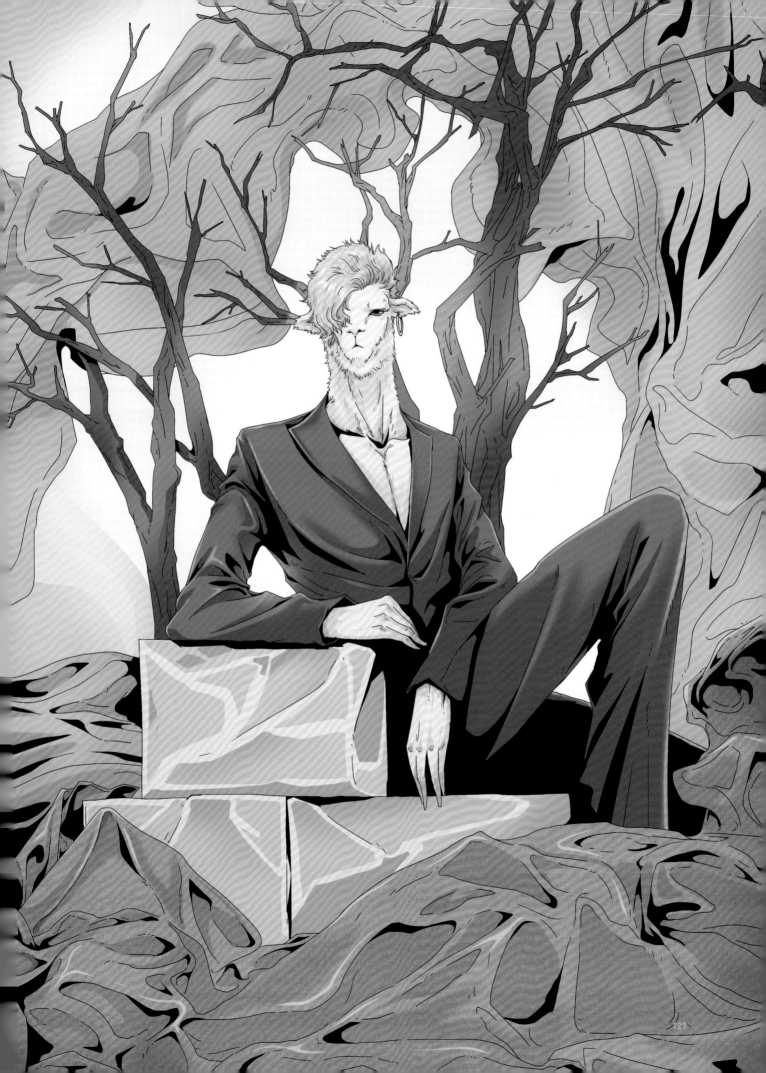

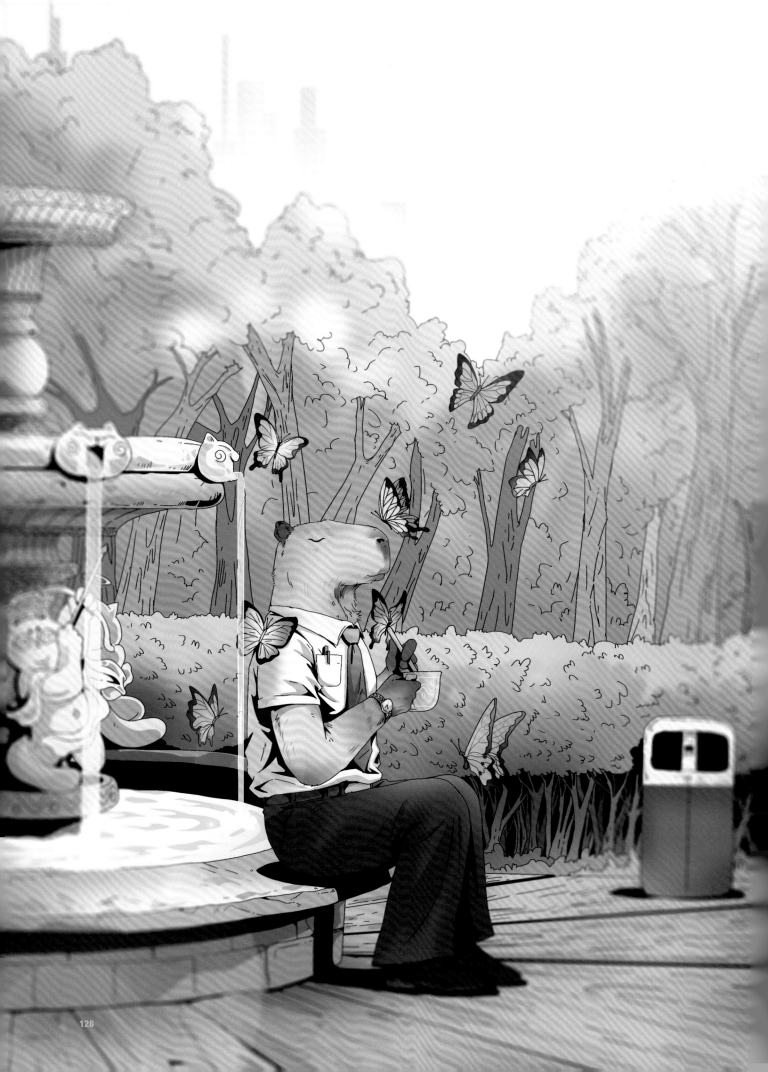

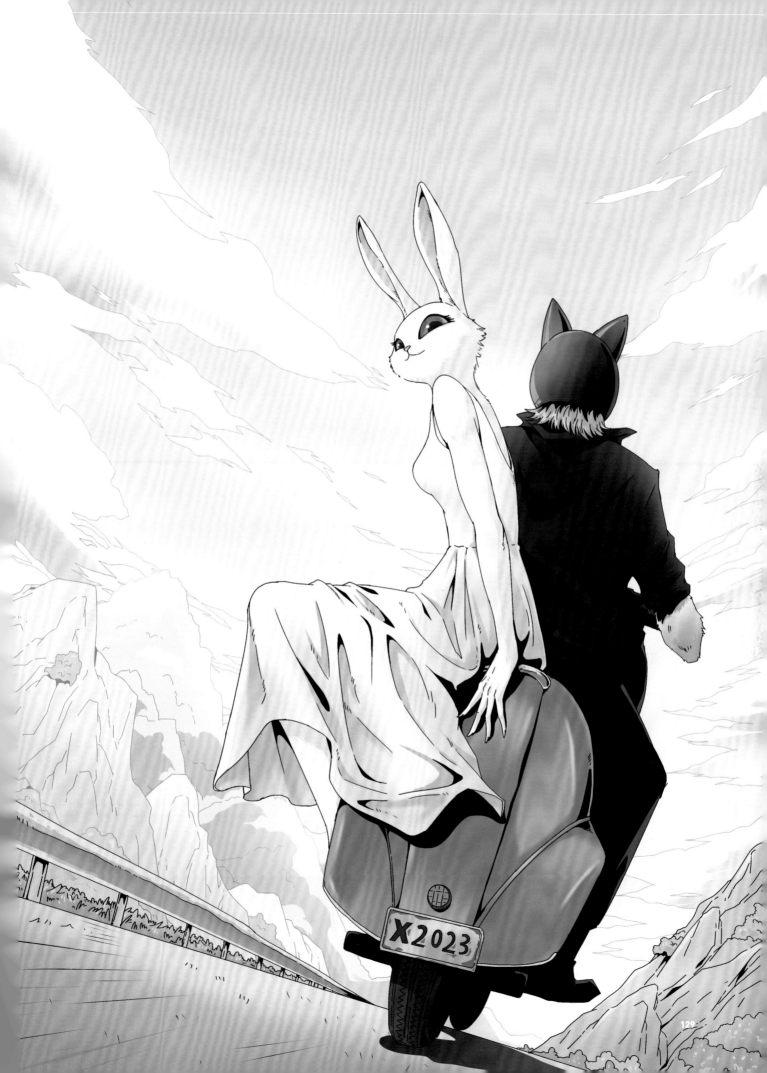

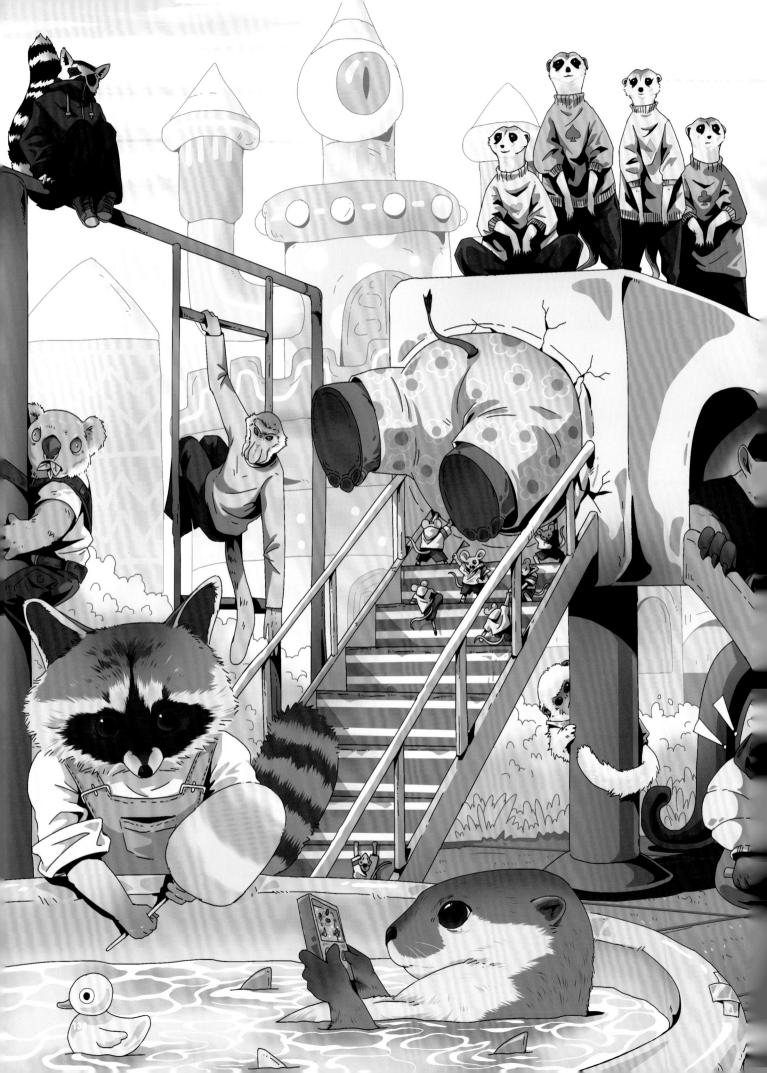

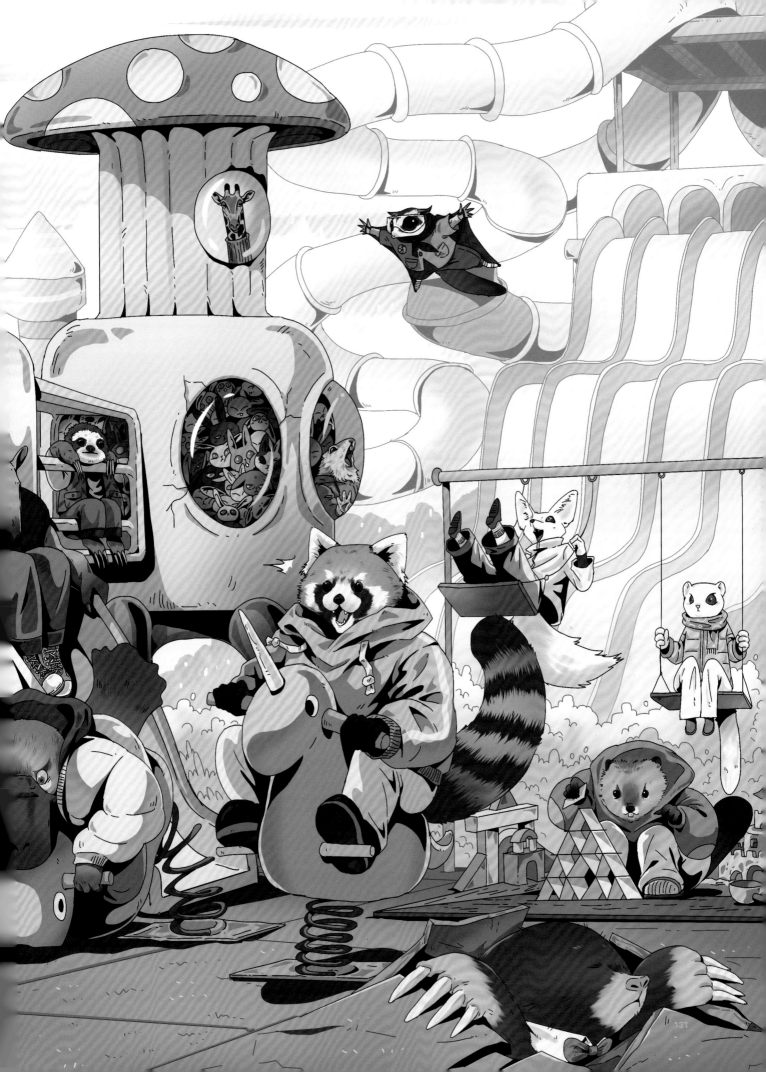

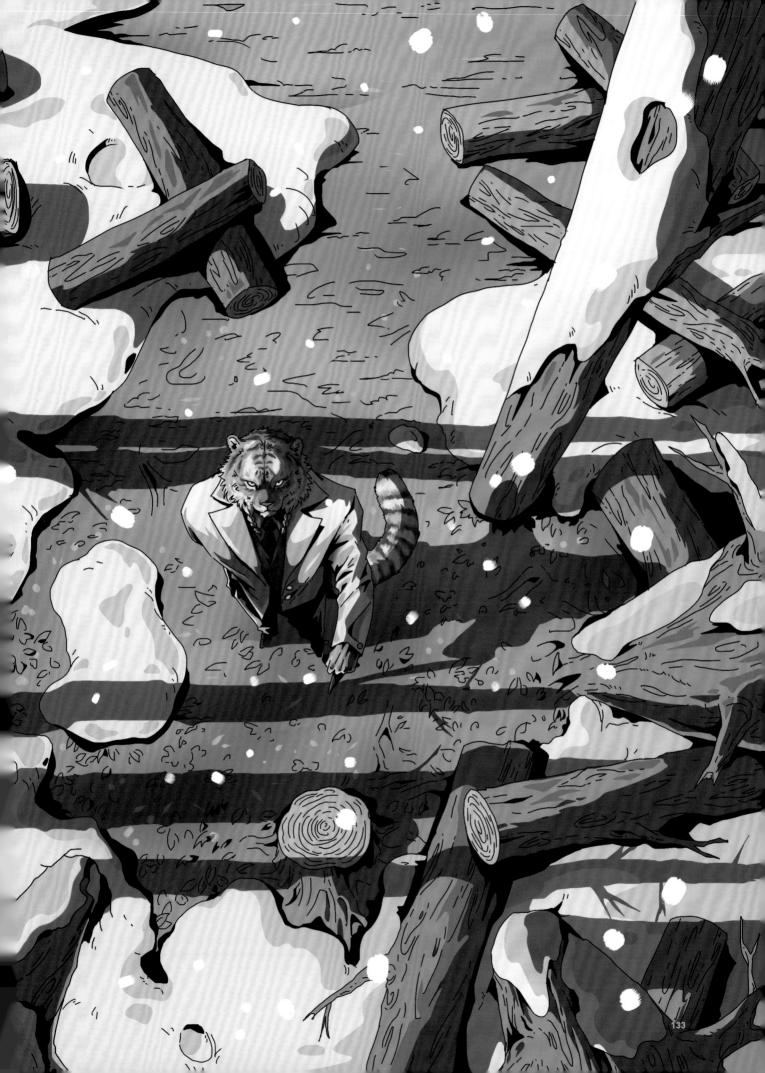

后记

这次创作的内容主要以哺乳动物为主，

用不同的颜色表现了一下它们不同的情绪。

在创作的过程中，我了解了很多动物的生存现状，

有的无忧无虑，

有的绝处逢生。

也让我产生了很强的代入感，

可能是我从小生活在山里的原因吧。

小的时候，我会躺在森林里，

听着松树枝叶落地的声音，

还会躺在雪地里品尝着甘甜的雪花……

感受这一切，

观察这一切，

想象着自己就是一只无忧无虑的吃着松子的小松鼠，

在一棵棵大树间跳来跳去。

我很喜欢凯尔特神话和废土风格，
在接下来的创作中，
我会以这些动物为原型，
创作不同风格的作品，
画一些它们之间发生的短篇故事、插画作品，
讲述它们的喜怒哀乐、爱恨情仇，
继续完善它们的世界观。
愿每一个生命都被尊重！

大家敬请期待，
再次感谢大家的喜欢与支持！
我会继续创作下去的，
绘画是我一辈子要做的事情！

图书在版编目（CIP）数据

动物都市：二次元动物拟人插画集 / 肖大猫NL著
. -- 北京：人民邮电出版社，2024.1（2024.3重印）
ISBN 978-7-115-62098-9

Ⅰ. ①动… Ⅱ. ①肖… Ⅲ. ①插图(绘画)－作品集－
中国－现代 Ⅳ. ①J228.5

中国国家版本馆CIP数据核字(2023)第119937号

内 容 提 要

猫、狗、兔子、狐狸、狼、老虎……我们对这些能见到的动物都很熟悉，当这些动物拟人后会以怎样的形象展现在我们眼前呢？动物的拟人角色可不仅是在人的形象上装上兽耳和尾巴就大功告成的哦！本书作者大开脑洞，绘制了100余幅动物拟人肖像，既有冷酷暗黑的大型动物，又有温柔甜美的小动物。通过本书，你可以欣赏到风格多变、个性迥异的动物肖像！一起来看看吧！

本书是一本动物拟人图鉴，共收录了100余幅风格迥异的兽设插图，分为6个主题展示：第一章为"白"，收录了具有洁白、明快、纯真感受的兽设插图，如各种类型的猫、狗等；第二章为"黑"，收录了具有神秘、寂静、悲哀、压抑感受的兽设插图，包括猎狗、大象、野牛等；第三章为"红"，收录了给人强有力、轰轰烈烈、喜庆感觉的兽设插图，包括猩猩、蝙蝠、豪猪等；第四章为"黄"，收录了有温暖感、具有阳光个性的兽设插图，如老虎、狮子和熊等；第五章为"蓝"，收录了给人以永恒、博大感受的兽设插图，包括北极熊、棕熊、树袋熊等；第六章为"绿"，收录了具有健康、明亮感觉的兽设插图，如狐狸、羚羊等。

本书内容丰富，画面精美，兽设插图兼具观赏性和参考性，适合对动物拟人主题绘画感兴趣的读者欣赏，也适合插画师、设计师、二次元画师将其作为参考图鉴。

◆ 著　　　　肖大猫 NL
　　责任编辑　闫　妍
　　责任印制　周昇亮
◆ 人民邮电出版社出版发行　　北京市丰台区成寿寺路 11 号
　　邮编　100164　　电子邮件　315@ptpress.com.cn
　　网址　https://www.ptpress.com.cn
　　北京九天鸿程印刷有限责任公司印刷
◆ 开本：889×1194　1/16　　　　拉页：3
　　印张：8.5　　　　　　　　　　2024 年 1 月第 1 版
　　字数：133 千字　　　　　　　2024 年 3 月北京第 2 次印刷

定价：128.00 元

读者服务热线：(010)81055296　印装质量热线：(010)81055316
反盗版热线：(010)81055315
广告经营许可证：京东市监广登字 20170147 号